清华电脑学堂

图案造型设计标准教程

（全彩微课版）

杨凌辉 / 编著

U0275048

清华大学出版社

北 京

内容简介

本书是一部详细介绍古今中外传统与现代装饰纹样的著作。书中不仅深入挖掘了这些装饰纹样的渊源，还详尽解析了它们的构建方法、色彩运用及各种装饰作品的创作技巧，让读者能够以一种清晰且系统的方式理解这些复杂的设计元素。书中着重展示了传统纹饰在现代艺术中的广泛应用，涵盖包装设计、书籍装帧、服装图案、建筑外观及室内装饰等多个领域。这种跨时代的应用展示不仅体现了传统纹饰的持久魅力，也展现了现代设计师的创新思维和技艺。另外，本书还赠送 PPT 课件、教学大纲教案和微视频。

作为视觉设计、产品设计、服饰设计、环境艺术设计、工业设计和数字媒体动画设计等领域的必修课程教材，本书不仅能够帮助学生和设计师提升审美能力与设计技能，还能够激发他们的创造力与想象力，开启更多创作的可能性。因此，本书无疑是那些希望在设计领域取得成功的人士的必备读物。

图书在版编目（CIP）数据

图案造型设计标准教程 ：全彩微课版 / 杨凌辉编著.
北京 ：清华大学出版社，2024. 12. -- （清华电脑学堂）.
ISBN 978-7-302-67587-7

Ⅰ. J51-39
中国国家版本馆CIP数据核字第2024ND0045号

责任编辑：张　敏
封面设计：郭二鹏
责任校对：胡伟民
责任印制：宋　林

出版发行：清华大学出版社
　　　网　　　　址：https://www.tup.com.cn，https://www.wqxuetang.com
　　　地　　　　址：北京清华大学学研大厦A座　　　邮　　编：100084
　　　社　总　　机：010-83470000　　　　　　　　邮　　购：010-62786544
　　　投稿与读者服务：010-62776969，c-service@tup.tsinghua.edu.cn
　　　质　量　反　馈：010-62772015，zhiliang@tup.tsinghua.edu.cn
印　装　者：三河市天利华印刷装订有限公司
经　　销：全国新华书店
开　　本：185mm×260mm　　　印　　张：9　　　字　　数：245千字
版　　次：2024年12月第1版　　　印　　次：2024年12月第1次印刷
定　　价：69.80元

产品编号：106995-01

前　言

　　图案造型设计作为一门极具潜力的艺术与商业交叉领域，正随着市场需求的持续增加而逐步完善。展望未来，这一行业注定将持续发展壮大，最终成为文化艺术领域中不可或缺的一部分。图案造型设计已经确立了自己作为一门独立学科的地位，拥有一套完备的教学体系和理论框架。

　　在当今快速变化的市场环境中，图案造型设计作为连接艺术与商业的桥梁，正面临前所未有的机遇与挑战。随着数字化和全球化的不断深入，图案造型设计不仅成为产品差异化的关键要素，也转变为增强品牌识别度和用户体验的重要手段。在这一过程中，市场对于具有创新性和独特性的图案设计的需求日益增长，为设计师提供了广阔的发挥空间和无限的可能性。

　　一方面，数字化转型为图案造型设计带来了新的机遇。先进的设计软件和数字技术使得设计师能够以更加直观和灵活的方式创建复杂且高精度的图案，极大地提高了工作效率和创造力的释放。此外，数字印刷技术的发展也让个性化和定制化的图案设计成为可能，满足了市场对独特性和个性化的不断追求。这些技术的进步不仅拓宽了设计的可能性，也加宽了图案造型设计的应用领域，从传统的纺织和平面设计扩展到了数字媒体、动态图像及其他新兴领域。

　　另一方面，全球化也为图案造型设计行业带来了新的挑战和机遇。全球化的市场意味着设计师需要考虑不同文化背景下消费者的审美偏好和意义解读，这要求设计师具备更加宽广的国际视野和文化敏感度。同时，全球化的竞争也促使设计师不断创新，追求更高层次的创意和品质，以使自己的作品在激烈的市场竞争中脱颖而出。但与此同时，全球化也使得设计师有机会学习和应用来自世界各地的创意资源和设计方法，激发出更多灵感和创新。

　　当前市场对图案造型设计的需求呈现出多元化和高标准的特点，行业发展的前景无疑是光明的。面对数字化和全球化带来的新机遇和挑战，设计师需要不断提升自身的技术水平和创新能力，才能充分把握行业发展的脉络，创造出既符合市场需求又具有艺术价值的设计作品。

　　本书作为一部对古今中外传统与现代装饰纹样进行详尽介绍的著作，其价值不言而喻。作者在书中不仅深入探讨了各种装饰纹样的起源和发展，还详细解析了它们的结构、色彩运用，以及在各类装饰作品创作中的实际应用技巧。通过系统而清晰的阐述，读者将能够深入理解这些复杂设计元素的内涵和应用方法。

　　全书采用了全新的"粘贴、手绘和计算机绘制"三位一体的教学方法，优化了教学过程，提升了教学质量，培养了学生的综合能力。本书具有较强的时代感、可操作性和实效性，教学内容和方法经过教学实践的检验，可在较短的学时里取得显著的教学效果。

　　读者通过扫描下方二维码可获取本书相关资源，这些资源包括 PPT 课件、教学大纲教案和微视频。

PPT 课件　　　　　　　　　　　教学大纲教案　　　　　　　　　　　微视频

　　本书由云南艺术学院的杨凌辉老师编著。

　　本书内容丰富、结构清晰、参考性强，讲解由浅入深且循序渐进，知识涵盖面广又不失细节，非常适合艺术类院校作为相关教材使用。

　　由于作者水平有限，书中错误、疏漏之处在所难免。在感谢您选择本书的同时，也希望您能够把对本书的意见和建议告诉我们。

<div style="text-align:right">作者</div>

目 录

CONTENTS

第1章 装饰图案造型设计概述 ……… 001

1.1 探究装饰的本质与魅力 ……… 001

1.1.1 装饰的定义 ……… 001

1.1.2 装饰的功能 ……… 001

1.1.3 装饰的艺术性 ……… 002

1.1.4 装饰的现代意义 ……… 003

1.2 探索装饰图案的艺术世界 ……… 004

1.2.1 装饰图案的定义 ……… 004

1.2.2 装饰图案的功能与意义 ……… 004

1.2.3 装饰图案的多样性 ……… 005

1.2.4 装饰图案的创作原则 ……… 006

1.3 装饰图案的审美法则 ……… 007

1.3.1 和谐与对比：平衡的美学 ……… 007

1.3.2 节奏与重复：律动的魔力 ……… 007

1.3.3 比例与尺度：黄金分割的
魅力 ……… 009

1.3.4 色彩与情感：情绪的
传达者 ……… 010

1.3.5 文化与象征：故事的
讲述者 ……… 011

1.4 装饰纹样之美 ……… 012

1.4.1 装饰纹样的历史渊源 ……… 012

1.4.2 装饰纹样的文化意涵 ……… 013

1.4.3 装饰纹样的艺术特征 ……… 014

1.4.4 装饰纹样的现代应用 ……… 015

1.5 纹样的艺术语言 ……… 016

1.5.1 单独纹样：独立之美 ……… 016

1.5.2 连续纹样：循环的韵律 ……… 016

1.5.3 四方纹样：对称的秩序 ……… 017

第2章 国内外不同时期的装饰图案 ……… 018

2.1 中国历代装饰图案掠影 ……… 019

2.1.1 新石器时代的装饰图案 ……… 019

2.1.2 商周时代的装饰图案 ……… 022

2.1.3 春秋战国时代的装饰图案 ……… 025

2.1.4 汉代的装饰图案 ……… 029

2.1.5 魏晋南北朝时期的装饰
图案 ……… 032

2.1.6 隋唐时期的装饰图案 ……… 037

2.1.7 宋代的装饰图案 ……… 039

2.1.8 明清时期的装饰图案 ……… 043

2.2 国外不同时期装饰图案之旅 ……… 045

2.2.1 古埃及：神秘的象征 ……… 045

2.2.2 古希腊：人文主义的绽放 ……… 046

2.2.3 罗马：帝国的辉煌 ……… 047

2.2.4 中世纪：宗教的印记 ……… 048

2.2.5 文艺复兴：人文复兴的
光芒 ……… 049

2.2.6 巴洛克与洛可可：奢华的
极致 ……… 050

2.2.7 现代艺术：抽象与自由的
探索 ……… 051

第3章　装饰图案的种类 ·············· 052

3.1　几何图案 ····························· 052

　3.1.1　几何图案的定义与历史 ······· 053

　3.1.2　几何图案的特点 ··············· 053

　3.1.3　几何图案在现代设计中的
　　　　　应用 ·························· 054

3.2　植物图案 ····························· 058

　3.2.1　植物图案的历史渊源 ········· 058

　3.2.2　植物图案的多样性与创新 ···· 059

　3.2.3　植物图案的美学价值 ········· 060

　3.2.4　植物图案在现代设计中的
　　　　　应用 ·························· 060

3.3　动物图案 ····························· 064

　3.3.1　动物图案的历史渊源 ········· 065

　3.3.2　动物图案的审美特征 ········· 065

　3.3.3　动物图案的象征意义 ········· 066

　3.3.4　动物图案在现代装饰中的
　　　　　应用 ·························· 066

3.4　人物图案 ····························· 070

　3.4.1　人物图案的历史渊源 ········· 071

　3.4.2　人物图案的文化内涵 ········· 071

　3.4.3　人物图案的艺术表现力 ······ 072

　3.4.4　人物图案在现代设计中的
　　　　　应用 ·························· 072

第4章　图案造型设计的艺术原则 ······ 076

4.1　图形的平衡法则 ····················· 078

4.2　图形的律动法则 ····················· 081

4.3　图形的多样统一法则 ················· 083

4.4　图形的比例法则 ····················· 085

4.5　图形的联想法则 ····················· 086

4.6　图形的对比和强调法则 ·············· 089

第5章　图案造型的要素 ·············· 093

5.1　点 ·································· 095

　5.1.1　点的概念 ····················· 096

　5.1.2　点的分类 ····················· 097

　5.1.3　点的表现方法与表现效果 ····· 098

5.2　线 ·································· 103

　5.2.1　线的概念 ····················· 103

　5.2.2　线的分类 ····················· 104

　5.2.3　线的表现方法及效果 ········· 106

5.3　面 ·································· 111

　5.3.1　面的分类 ····················· 112

　5.3.2　面的表现效果 ················· 114

第6章　图案造型的配色设计 ·········· 118

6.1　平面设计配色概述 ··················· 118

6.2　图形设计色彩属性 ··················· 121

　6.2.1　色相 ·························· 121

　6.2.2　明度 ·························· 121

　6.2.3　纯度 ·························· 122

　6.2.4　色彩三属性的相互关系 ········· 122

6.3　色彩的对比 ························· 123

　6.3.1　色彩三属性的相互关系 ········· 123

　6.3.2　同类色对比 ··················· 123

　6.3.3　邻近色对比 ··················· 124

　6.3.4　对比色对比 ··················· 124

　6.3.5　补色对比 ····················· 124

　6.3.6　明度对比 ····················· 125

　6.3.7　纯度对比 ····················· 125

　6.3.8　色彩对比与面积、形状、
　　　　　位置和空间的关系 ········· 126

6.4　色彩的调和 ························· 127

6.5　以色相为依据的配色方案 ············· 128

6.6　以明度为依据的配色方案 ············· 131

6.7　以色调为依据的配色方案 ············· 131

6.8　以自然色为依据的配色方案 ··········· 132

6.9　以绘画为依据的配色方案 ············· 132

6.10　以中国民间艺术为依据的
　　　配色方案 ························· 133

6.11　平面设计配色的采集和重构 ··········· 135

　6.11.1　采集色彩 ···················· 135

　6.11.2　采集色的重构 ················· 137

第1章
装饰图案造型设计概述

在人类文化的历史长河中，装饰一直是艺术表达和审美追求的重要组成部分。装饰不仅仅是一种视觉的美化手段，更是一种文化的传递和情感的表达。在人类追求美的漫长历程中，装饰图案以其独特的魅力和无限的变化，成为文化与艺术表达的重要载体。它们不仅装点了我们的生活空间，更是情感与思想的传递者。

1.1 探究装饰的本质与魅力

装饰作为一种古老而又现代的艺术形式，其定义不断扩展，内涵不断丰富。装饰不仅是一种视觉的盛宴，更是一种文化的传承和情感的交流。在这个多元化的时代，让我们一起探索装饰的无限可能，发现生活中的美好，创造更加和谐的居住环境。

1.1.1 装饰的定义

装饰，通常指的是通过添加或修改某些元素来美化一个物体或空间的过程。这些元素可以是图案、色彩、形状或者材质，它们被精心设计并应用于各种载体上，如建筑、家具、服装、日用品等，以提升载体的美观性和艺术价值。装饰的目的不仅限于实用和功能的考量，更多是对美的追求和个性的展现。

1.1.2 装饰的功能

装饰并非无谓的附加品，它承载着多重功能。首先，装饰具有审美功能，能够给人以美的享受和视觉的冲击；其次，装饰具有象征功能，通过特定的图案和符号传达特定的文化意义和社会信息；再次，装饰具有心理功能，良好的装饰能够营造出愉悦的氛围，对人的情绪和心态

产生积极影响；最后，装饰还具有社会功能，是社会地位和身份的一种标志，也是群体认同和文化传承的载体，如图 1-1 所示。

图 1-1 装饰图案

▶▶ 1.1.3 装饰的艺术性

装饰是一门艺术，要求设计师具备高超的审美能力和创造力。好的装饰作品不仅要与载体的功能和形式相协调，还要在材料的选择、色彩的搭配、图案的设计等方面展现出独到的见解和创新的思维。装饰艺术的魅力在于能够跨越时空的界限，融合多元的文化元素，创造出独一无二的艺术作品，如图 1-2 所示。

图 1-2 装饰艺术作品

▶▶ 1.1.4 装饰的现代意义

在现代社会，装饰的意义已经远远超出了传统范畴。随着科技的发展和生活方式的变化，装饰也在不断演进和创新。数字化技术的应用使得装饰设计更加精准和高效，同时也为装饰艺术带来了新的可能性。此外，环保理念的兴起也促使装饰行业向着可持续和绿色的方向发展。装饰不仅仅是为了美观，更是对人类生活环境的一种负责和对未来的一种思考，如图 1-3 和图 1-4 所示。

图 1-3　装饰工艺设计（一）

图 1-4　装饰工艺设计（二）

图 1-4　装饰工艺设计（二）（续）

1.2　探索装饰图案的艺术世界

在人类追求美的漫长历程中，装饰图案以其独特的魅力和无限的变化，成为文化与艺术表达的重要载体。装饰图案不仅装点了我们的生活空间，更是情感与思想的传递者。下面将深入探讨装饰图案的定义，以及它们在不同文化和时代中的演变与意义。

▶ 1.2.1　装饰图案的定义

装饰图案，简而言之，是指在各种物体表面或空间，用以美化和赋予特定意义的图形、纹样或设计。这些图案可以是几何形状、植物花卉、抽象图形，或是任何可以重复的图样。它们通常具有对称性、节奏性和连续性，以此来吸引观者的视觉注意力，并激发审美感受。

▶ 1.2.2　装饰图案的功能与意义

装饰图案不仅仅是一种视觉的装饰，还承载着丰富的文化内涵和社会信息。在不同的历史时期和文化背景下，装饰图案被赋予了各种象征意义，如权力的象征、宗教信仰的表达、社会身份的标志等。此外，装饰图案还能反映一个时代的工艺技术水平和审美趋势，如图 1-5 所示。

图 1-5　装饰图案在产品上的效果

图 1-5　装饰图案在产品上的效果（续）

▶▶ 1.2.3　装饰图案的多样性

　　装饰图案的种类繁多，从西班牙旧石器时代的阿尔塔米拉石窟壁画中的野牛到古埃及时期用芦笔画在草纸和墙壁上图案，从中国西南地区诸省的崖画到现代的装饰艺术，每种图案都有其独特的风格和历史背景。设计师通过对传统图案的重新解读和创新，使得装饰图案始终保持着生机与活力。装饰图案作为一种古老而又充满活力的艺术形式，不断在人们的生活中演绎着美的故事。通过对装饰图案的深入理解和创造性的应用，人们能够更好地欣赏它们所带来的视觉盛宴，同时也能够更加深刻地体会到它们所蕴含的深厚文化内涵，如图 1-6 所示。

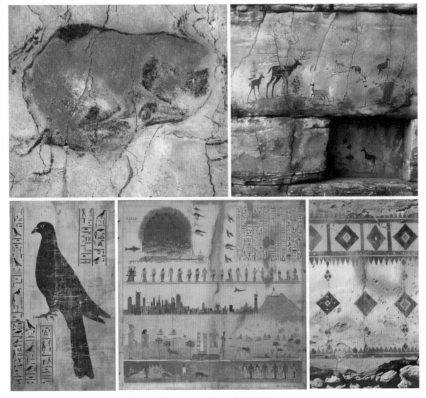

图 1-6　古代的装饰图案

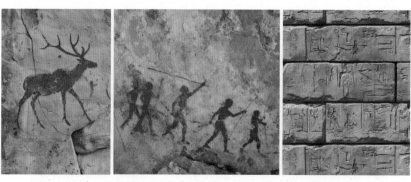

图 1-6　古代的装饰图案（续）

▶▶ 1.2.4　装饰图案的创作原则

　　创作装饰图案时，设计师需遵循一定的原则，以确保图案的美观和实用性。这些原则包括对比与和谐、平衡与对称、节奏与律动等。通过对这些原则的巧妙运用，设计师能够创作出既符合功能需求又具有艺术价值的装饰图案，如图 1-7 所示。

图 1-7　装饰图案创作

1.3 装饰图案的审美法则

装饰图案作为艺术表达的一种形式，扮演着重要的角色，它们不仅装点了人们的生活空间，更是文化与审美观念的传递者。下面探讨装饰图案的审美法则，揭示那些让图案设计触动人心的秘密。

1.3.1　和谐与对比：平衡的美学

装饰图案设计的首要法则是和谐与对比。和谐是指在色彩、形状和线条之间寻找一种视觉上的统一感，而对比则是通过差异来突出图案的焦点，增强视觉效果。一个成功的装饰图案，能够在这两种力量之间找到平衡点，既不过于单调乏味，也不过分杂乱无章，如图 1-8 所示。

图 1-8　平衡美学

1.3.2　节奏与重复：律动的魔力

节奏感是音乐与舞蹈中的重要元素，同样也适用于装饰图案。通过重复特定的元素或主题，设计师可以创造出一种视觉节奏，引导观者的目光流动。这种重复不是简单的复制，而是有变化、有层次的重现，使得图案既有规律性又不失灵动性，如图 1-9 所示。

图 1-9　律动美学

▶ 1.3.3　比例与尺度：黄金分割的魅力

比例与尺度是决定装饰图案美感的关键因素。黄金分割、三分法等古老的比例原则至今仍被设计师所推崇。正确的比例可以让图案更加和谐，适宜的尺度能够确保图案在不同大小的空间中都能保持美感，如图 1-10 所示。

图 1-10　黄金分割设计

▶▶ 1.3.4　色彩与情感：情绪的传达者

　　色彩不仅是装饰图案的组成部分，还是情感的载体。不同的颜色能够激发不同的情绪反应，如蓝色通常给人以宁静和专业的感觉，红色则代表热情和活力。设计师通过对色彩的巧妙运用，可以使图案传达出特定的情绪或信息，如图 1-11 所示。

图 1-11　色彩表达

▶▶ 1.3.5　文化与象征：故事的讲述者

　　装饰图案往往蕴含着丰富的文化内涵和象征意义。例如，龙在中国文化中象征着权力和好运，而橄榄枝在西方文化中代表着和平。了解并运用这些文化符号，可以使图案设计不仅美观，还能讲述一个故事，传达深层的意义，如图 1-12 所示。

图 1-12　中国美学设计

　　装饰图案的审美法则是多元而复杂的，它们反映了人类对美的追求和表达。设计师在创造时不仅要遵循这些法则，还要不断探索和创新，以适应不断变化的审美需求和文化背景。最终，装饰图案的艺术在于能够触及人心、激发情感，成为生活中不可或缺的美的律动。

1.4 装饰纹样之美

装饰纹样以独特的艺术魅力成为文化传承与审美表达的重要载体。无论是古代的壁画、织物，还是现代的设计元素，装饰纹样都扮演着不可或缺的角色。装饰纹样不仅仅是简单的图案堆砌，更是情感与思想的交织，是时代精神的缩影。

▶ 1.4.1 装饰纹样的历史渊源

装饰纹样的历史几乎与人类文明同步发展。早在史前时期，原始人类就已经在洞穴壁画中使用简单的线条和形状来装饰生活环境。随着社会的进步，纹样逐渐丰富并蕴含了更多文化内涵。古埃及的象形文字、中国的青铜器纹饰、希腊的科林斯式柱头，都是装饰纹样在不同文明中的体现，如图 1-13 所示。

图 1-13　古代装饰纹样

▶ 1.4.2　装饰纹样的文化意涵

　　装饰纹样往往与其所在文化背景密切相关，它们反映了一个时代的宗教信仰、社会习俗和审美观念。例如，中国传统纹样中的龙凤呈祥、莲花生子等图案，不仅美观大方，还寓意吉祥如意；伊斯兰文化中的几何图案和阿拉伯文字，体现了其对数学美的追求和宗教教义的尊崇，如图 1-14 所示。

图 1-14　文化背景不同的纹样设计

▶▶ 1.4.3 装饰纹样的艺术特征

装饰纹样在形式上具有多样性和创造性，可以是对称的、重复的，也可以是自由曲线和抽象图形。不同的纹样风格，如植物纹样、动物纹样、几何纹样等，都有其独特的美学特点。艺术家通过对色彩、线条、空间的巧妙运用，赋予纹样生命力和表现力，如图1-15所示。

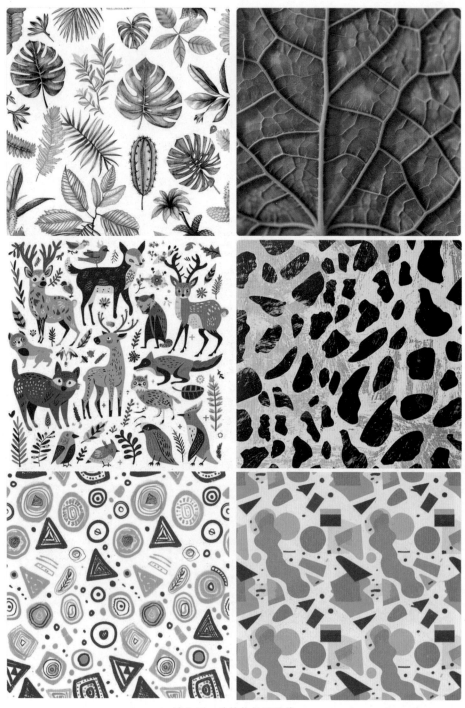

图 1-15　动植物纹理设计

▶▶ 1.4.4　装饰纹样的现代应用

　　在现代社会，装饰纹样已经渗透到人们生活的方方面面。从服装设计到建筑装饰，从平面海报到数字媒体，纹样设计不断吸收新的元素和技术，展现出前所未有的活力。设计师通过对传统纹样的重新解读和创新，使其在当代文化中焕发新的光彩，如图 1-16 所示。

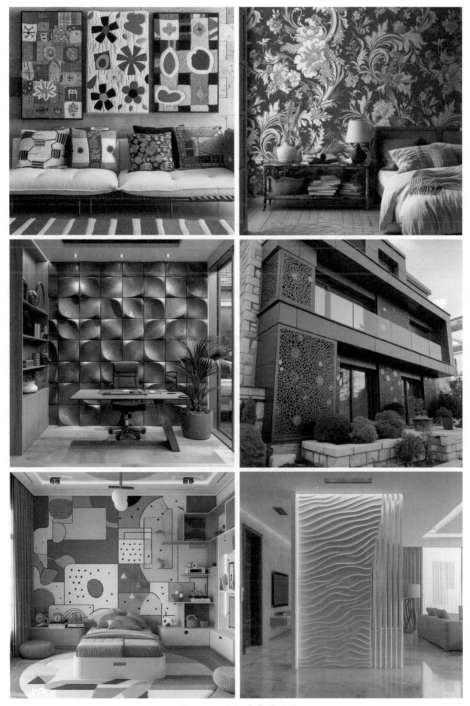

图 1-16　室内外装饰设计

1.5 纹样的艺术语言

在装饰艺术的世界中，纹样是传达美感和文化意义的重要载体。纹样不仅仅是简单的图案，还是承载着历史、文化和审美情感的象征。纹样的种类繁多，其中单独纹样、连续纹样和四方纹样是最为常见和具有代表性的类型。

▶▶ 1.5.1 单独纹样：独立之美

单独纹样，顾名思义，是指独立存在的纹样，它们通常不与其他纹样连接，保持自身的完整性和独立性。这种纹样在视觉上给人以集中和突出的效果，常用于强调某一特定区域或物品的中心点。单独纹样在家具装饰、陶瓷艺术及纺织品中应用广泛，可以是一朵花、一只鸟或是任何一个可以独立表现的图形，如图1-17所示。

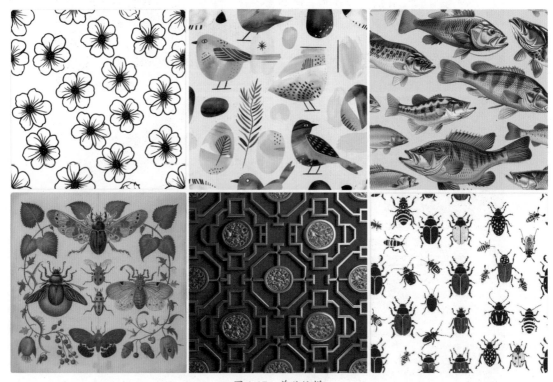

图1-17 单独纹样

▶▶ 1.5.2 连续纹样：循环的韵律

连续纹样是指由一个或一组基本单元重复排列形成的纹样，这种纹样的特点是连续性和节奏感。连续纹样可以是简单的几何形状，也可以是复杂的自然图案，通过重复出现，形成一种视觉上的循环和节奏。连续纹样在边框装饰、墙纸设计及建筑立面中非常常见，它们能够创造出一种无限延伸的视觉效果，给人以和谐统一的美感，如图1-18所示。

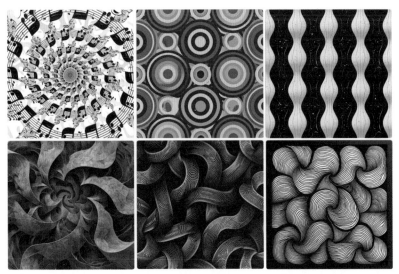

图 1-18　连续纹样

▶▶ 1.5.3　四方纹样：对称的秩序

四方纹样又称对称纹样，是一种以对称轴为基础构建的纹样。四方纹样的特点是平衡和对称，给人以稳定和整齐的感觉。四方纹样在地毯、瓷砖及织物印花中有着广泛的应用，它们的对称性质使得整个图案看起来更加和谐。四方纹样往往采用几何图形或者规则的自然元素，通过对称排列，展现出一种严谨而优雅的美，如图 1-19 所示。

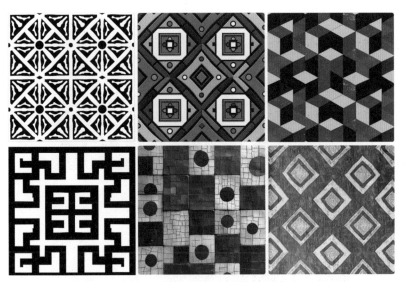

图 1-19　四方纹样

单独纹样、连续纹样和四方纹样各有独特的魅力和表现力。它们不仅是装饰艺术的基础元素，也是设计师表达创意和情感的工具。在现代设计中，这些纹样被赋予了新的生命，它们可以相互结合，创造出无限的可能性。无论是在时尚界、室内设计还是平面设计中，纹样都扮演着不可或缺的角色，它们以独有的语言，让美的形式和文化的内涵得以传承和创新。

第2章
国内外不同时期的
装饰图案

　　装饰图案是文化的一面镜子，不仅记录了人类历史的发展轨迹，也展现了不同时代人们的审美追求和创造力。从人类早期文明的神秘图腾到现代的数字艺术，每次变革都是对传统的挑战，也是对未来的探索。在这个过程中，人们能够看到人类文明的进步和艺术的无穷魅力，如图 2-1 所示。

图 2-1　人类早期文明

2.1　中国历代装饰图案掠影

　　中国的装饰艺术，如同一幅幅细腻的历史画卷，承载着岁月的沉淀与文化的精髓。从远古的图腾崇拜到现代社会的审美追求，装饰图案在中国各个朝代中演绎出独特的风格与意蕴。下面将走进这些华美的装饰世界，探索它们背后的历史故事与文化内涵。

▶▶ 2.1.1　新石器时代的装饰图案

　　在新石器时代，人类文明迈出了重要的一步。这一时期，人们不仅开始定居、耕作，还创造了最初的艺术形式之一——装饰图案。这些图案不仅仅是简单的装饰，更是古人与自然、社会乃至精神世界的沟通桥梁，蕴含着深刻的文化意义和审美追求，如图 2-2 所示。

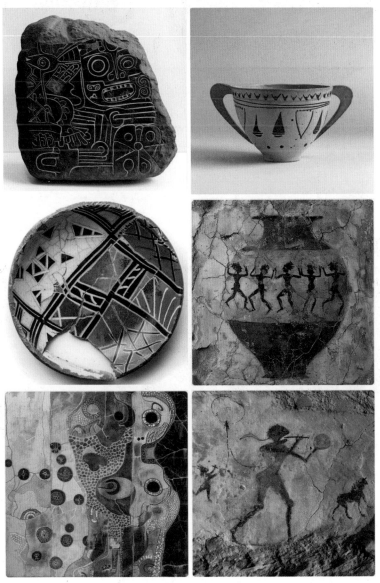

图 2-2　新石器时代的装饰图案

1. 新石器时代装饰图案的起源与功能

新石器时代的装饰图案多源于自然界，如动物形象、植物纹样、天文现象等。这些图案首先满足了人们对美的追求，其次也承载了特定的社会功能。例如，图腾崇拜可能源自对某些动物或自然力量的敬畏，而几何图案则可能与土地划分、所有权有关，如图 2-3 所示。

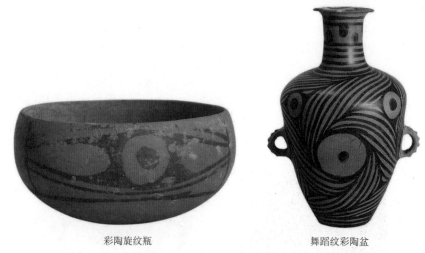

彩陶旋纹瓶　　　　　　　　　　　　　舞蹈纹彩陶盆

图 2-3　彩陶上的动植物纹样设计

2. 装饰图案的种类与特点

新石器时代的装饰图案种类繁多，从简单的线条到复杂的几何图形，从具象的动物形象到抽象的符号，无不体现了古人的创造力。这些图案通常具有对称性、连续性和节奏性，这些特点不仅美观，也便于制作和传播，如图 2-4 所示。

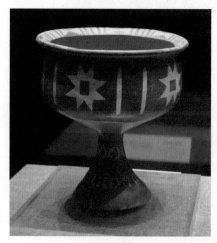
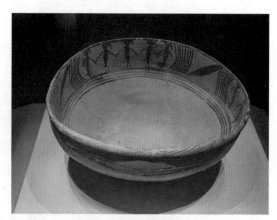

八角星纹彩陶豆　　　　　　　　　　　　舞蹈纹彩陶盆

图 2-4　新时期时代的纹样

3. 装饰图案的象征意义

新石器时代的人们相信图案具有某种神秘的力量，可以带来好运或驱除邪恶。因此，装饰图案往往与宗教仪式、社会地位和个人身份密切相关。例如，某些特定的图案可能只出现在首领或祭司的住所中，而某些图案则可能用于标记族群或家族的身份，如图 2-5 所示。

图 2-5　新石器时代的象征性纹样

4. 装饰图案在现代的传承与影响

虽然距离新石器时代已经过去了数千年，但这些古老的装饰图案仍然在现代社会中发挥着影响。在许多现代艺术品和设计中都能发现它们的踪迹，无论是民间艺术还是高端时尚，新石器时代的图案都以其独特的魅力和历史价值，激发着现代人的创意灵感，如图 2-6 所示。

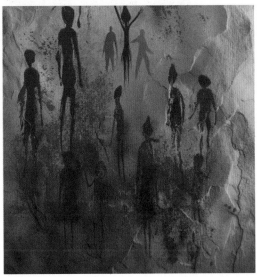

图 2-6　古老的装饰图案设计

新石器时代的装饰图案不仅是古人智慧的结晶，也是人类文化遗产的宝贵组成部分。它们跨越时空的限制，向我们展示了一个古老而又充满活力的世界。通过对这些图案的研究，我们不仅能够欣赏到古人的艺术才华，还能够更深入地理解人类早期社会的文化和生活方式。

▶ 2.1.2　商周时代的装饰图案

在中国古代文明的长河中，商周时代无疑是一个极为重要的历史阶段。这一时期不仅社会制度和政治结构发生了深刻变革，文化艺术也迎来了空前的发展。其中，商周时代的装饰图案以独特的艺术风格和深厚的文化内涵，成为研究古代审美观念和文化传承的重要窗口，如图 2-7 所示。

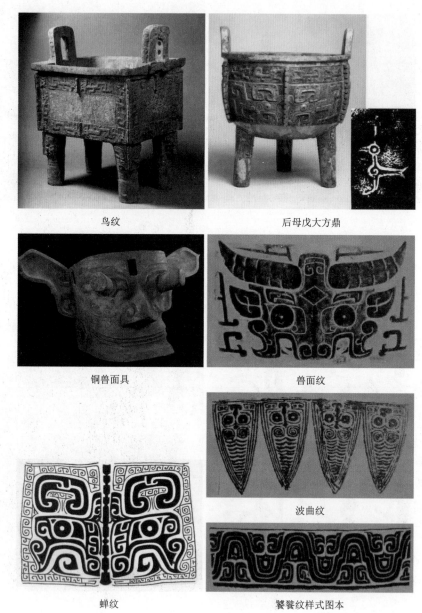

鸟纹　　　　　　　　　　　后母戊大方鼎

铜兽面具　　　　　　　　　兽面纹

波曲纹

蝉纹　　　　　　　　　　　饕餮纹样式图本

图 2-7　青铜器纹样

1. 商周时代装饰图案的特点

商周时代的装饰图案主要体现在青铜器、玉器、陶器等工艺品上，如图 2-8 所示。这些图案通常具有以下几个特点。

- 几何化与抽象化：商周的装饰图案多采用几何形状，如圆形、方形、云雷纹等，通过对称、重复等手法创造出节奏感和秩序感。
- 神秘性与象征性：图案往往蕴含着对天地、神灵的崇拜和敬畏，如夔龙纹、兽面纹等，反映了古人的宗教信仰和世界观。
- 功能性与审美性的结合：装饰图案不仅是为了美化器物，更有着标识身份、记载历史事件的功能。

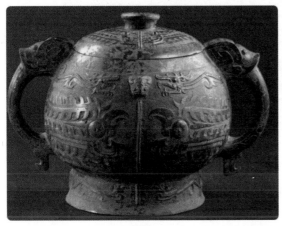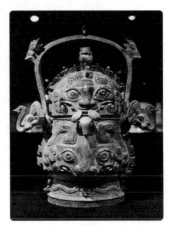

龙纹　　　　　　　　　　　　　　　　　　　虎纹

图 2-8　动物纹样

2. 青铜器上的兽面纹（夔龙纹）

兽面纹是商周青铜器上最常见的图案之一，通常以对称的方式出现在器物的显眼位置，象征着神秘的力量和权威，如图 2-9 所示。

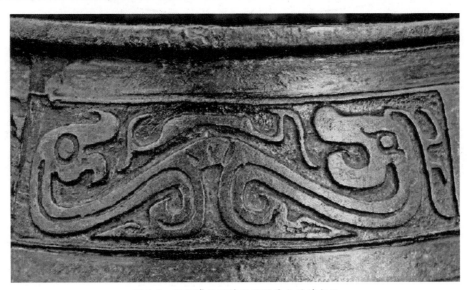

图 2-9　周原博物馆藏西周圆鼎上的夔龙纹

3. 青铜器的神人兽面纹

神人兽面纹是一种典型的图案，它结合了人类和动物的特征，展现了古人对于超自然力量的崇拜，如图 2-10 所示。

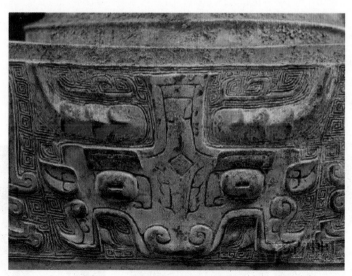

图 2-10　高浮雕兽面饰纹

4. 玉器的云雷纹

云雷纹多见于周代玉器，以流畅的线条描绘出云和雷电的形象，反映了古人对自然现象的敬畏和理解，如图 2-11 所示。

云雷纹拓片

云雷纹透雕龙纹玉璧

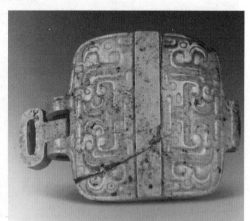

双系拱形起脊玉饰

图 2-11　玉器的云雷纹

5. 商周时代装饰图案的文化意义

商周时代的装饰图案不仅是艺术品，更是文化的载体。它们传递了以下几个方面的文化信息。

- 宗教信仰：图案中的神兽和符号反映了商周人的宗教信仰和祭祀活动。
- 社会秩序：通过对图案的使用规范，反映了当时的等级制度和社会结构。
- 历史记忆：一些特定的图案可能与历史事件或传说有关，成为研究历史的线索。

商周时代的装饰图案是中国古典艺术的瑰宝，以独特的美学特征和文化价值，展现了古代中华民族的智慧和创造力。通过对这些图案的研究，我们不仅能够欣赏到古人的艺术成就，还能深入理解商周时期的社会文化背景，从而更好地认识和传承中华优秀传统文化。

▶▶ 2.1.3 春秋战国时代的装饰图案

在中国古代漫长的历史长河中，春秋战国时代无疑是一个变革与创新并存的时期。这一时期不仅政治分裂、诸侯争霸，而且文化艺术也呈现出前所未有的繁荣景象。装饰图案作为文化艺术的重要组成部分，其风格和内涵的变化，不仅反映了当时的社会风貌，也映射出古人的审美趣味和文化追求，如图 2-12 所示。

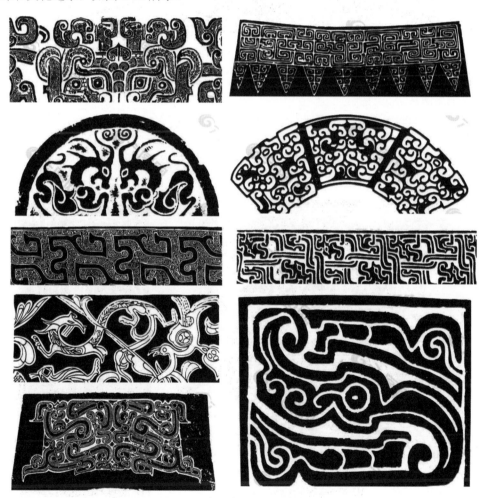

图 2-12 春秋战国时代的装饰图案

1. 春秋战国装饰图案的特点

春秋战国时期的装饰图案以独特的风格和丰富的内容而著称。这些图案通常出现在青铜

器、玉器、陶瓷、织物等物品上，既有对自然界动植物形象的模仿，也有对神话传说的描绘，以及几何图形的创新设计。这些图案的特点是线条流畅、形象生动、构图严谨而又不失变化，如图 2-13 所示。

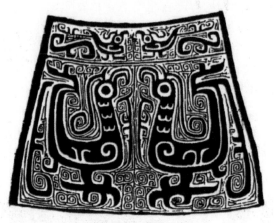

鸟兽花纹（战国）　　　　　　　　　青铜器花纹（战国）

图 2-13　春秋战国装饰图案

2. 青铜器图案

春秋战国时期的青铜器工艺达到了极高的水平，铜器上的图案艺术尤为精美。这些图案通常包括兽面纹、夔龙纹、蟠螭纹、凤鸟纹等，它们往往以对称的方式布局，线条流畅而有力。其中，夔龙纹是最具代表性的图案之一，通常表现为一种抽象的龙形，既有神秘感又充满了力量感，如图 2-14 所示。

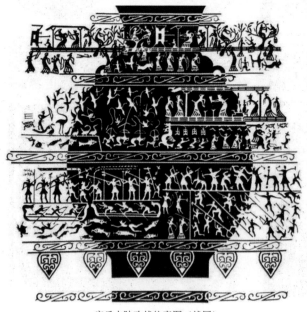

宴乐水陆攻战纹壶图（战国）　　　　　　　蟠螭纹（战国）

图 2-14　春秋战国青铜器图案

3. 玉器图案

玉器在春秋战国时期同样占有重要地位。玉器的图案设计多采用几何形状和动物形象相结合的方式，如云雷纹、勾连纹等。这些图案不仅美观，还蕴含着丰富的文化内涵，如云雷纹象征着天空的力量，勾连纹则可能代表着生命的连续性和繁衍，如图 2-15 所示。

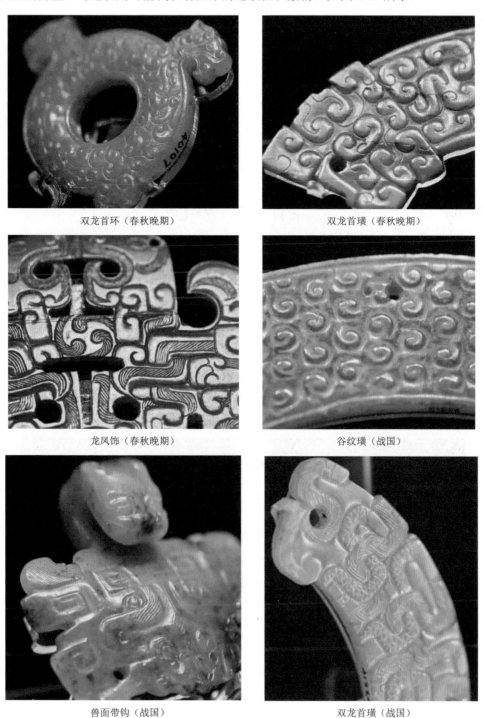

双龙首环（春秋晚期）　　双龙首璜（春秋晚期）

龙凤饰（春秋晚期）　　谷纹璜（战国）

兽面带钩（战国）　　双龙首璜（战国）

图 2-15　春秋战国玉器图案

4. 织物图案

春秋战国时期的织物图案也十分丰富，但由于织物本身难以保存，所以，现存的实物较少。从出土的文物来看，当时的织物图案有植物纹、动物纹、几何纹等多种类型。这些图案在色彩运用上大胆丰富，构图上讲究对称和节奏感，展现了高超的设计技巧，如图2-16所示。

三头凤纹样 龙凤虎纹样

图 2-16　春秋战国织物图案

5. 陶器与瓷器图案

陶器和瓷器在春秋战国时期也有了显著的发展。陶器上的图案多为简单的几何纹或绳纹，随着瓷器技术的进步，瓷器上的图案开始变得更加精细和复杂。这些图案不仅装饰性强，而且反映了当时社会的生活习俗和审美观念，如图2-17所示。

 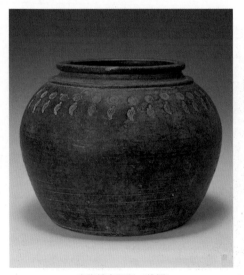

陶罐（战国） 青瓷镂空胆瓶（战国）

图 2-17　春秋战国陶器与瓷器图案

▶▶ 2.1.4　汉代的装饰图案

汉代作为中国历史上的一个重要时期,不仅在政治、经济、文化等方面有着深远的影响,其独特的装饰图案更是古代艺术的瑰宝。汉代的装饰图案以丰富的形式、独特的风格和深厚的内涵,展现了汉代人民的生活面貌和精神世界,对后世产生了深远影响。

1. 汉画像石、画像砖与瓦当

汉代的画像石、画像砖和瓦当是最具代表性的图案艺术形式之一。这些石刻和砖雕作品通常装饰在墓葬中,以浮雕的形式展现了汉代人的日常生活、神话传说、历史故事等。其中,四川省三星堆出土的画像砖以精湛的技艺和生动的场景尤为引人注目,如图 2-18 所示。

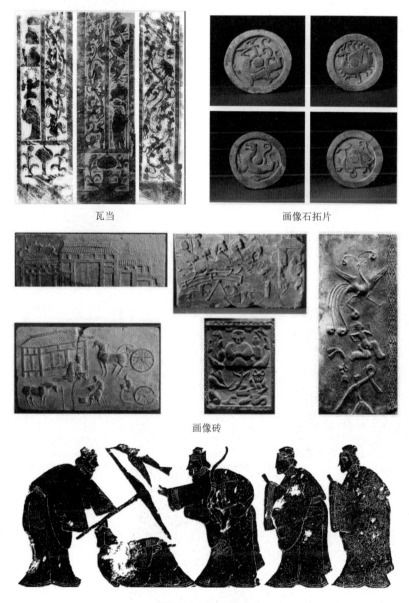

瓦当　　　　　　　　　　　　画像石拓片

画像砖

管仲射小白画像石拓片

图 2-18　汉代的石、砖与瓦当图案

2. 汉代丝绸图案

汉代是中国丝绸生产的鼎盛时期，丝绸上的图案设计也达到了高度的发展。汉代丝绸图案以云雷纹、飞禽走兽、花卉植物等为主，线条流畅，色彩丰富，充分体现了汉代人的审美情趣和高超的织造技术。马王堆汉墓出土的丝绸服饰，其上的图案精美绝伦，至今仍让人叹为观止，如图 2-19 所示。

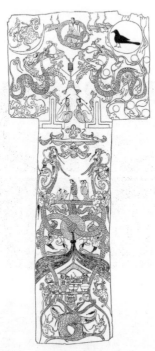

长沙马王堆出土的帛画复原

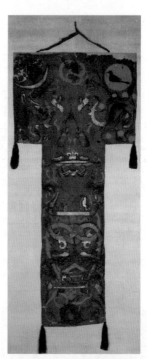

长沙马王堆出土的丝绸服饰

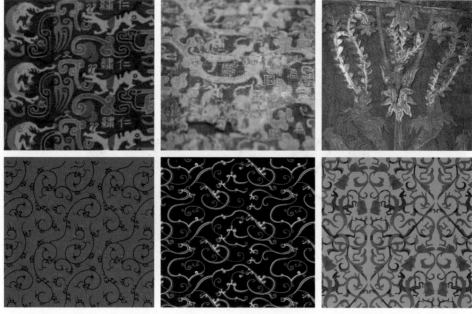

图 2-19　汉代服饰图案

3. 铜镜背面的精美图案

汉代铜镜是古代铜镜艺术的巅峰之作，其背面的图案设计极具特色。常见的有四神（青龙、白虎、朱雀、玄武）、神兽、花草等元素，这些图案不仅美观大方，还蕴含着丰富的象征意义。例如，四神图案代表着方位和宇宙观念，反映了汉代人的宇宙观和自然观，如图 2-20所示。

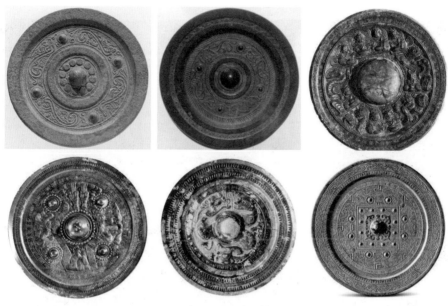

图 2-20　汉代铜镜

4. 汉代玉器图案

汉代玉器工艺精湛，玉器上的图案同样不可忽视。汉代玉器的图案多采用阴线雕刻技术，以龙凤、云纹、谷纹等为主，线条细腻，造型生动。玉器的图案不仅展现了工匠的高超技艺，也反映了汉代人对于玉的崇拜和审美追求，如图 2-21 所示。

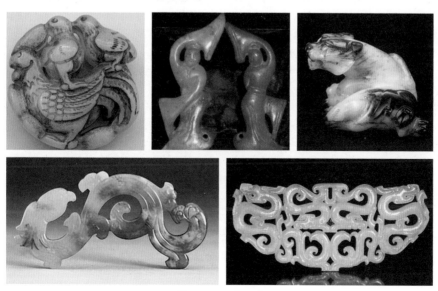

图 2-21　汉代玉器

▶▶ 2.1.5　魏晋南北朝时期的装饰图案

　　在中国历史的长河中，魏晋南北朝是一个多元文化交融、艺术风格多样的时期。这一时期的装饰图案不仅反映了当时的社会风貌和审美趣味，而且在艺术形式和表现手法上都有了显著的发展和创新。下面探讨魏晋南北朝时期的装饰图案，揭示其背后的文化意涵和艺术特色，如图 2-22 所示。

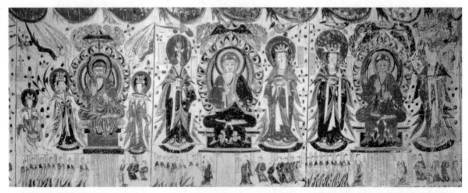

七佛说法图

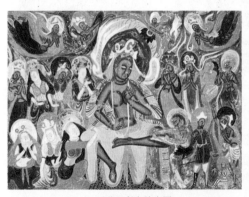

尸毗王本生故事图

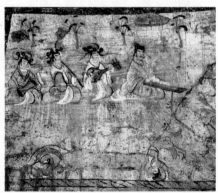

乐舞图

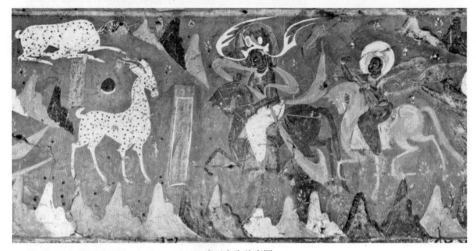

鹿王本生故事图

图 2-22　魏晋南北朝时期的装饰图案

1. 魏晋风度与装饰图案的简约之美

魏晋时期，社会风气开放，士人追求个性解放，形成了"魏晋风度"。这种追求自然、率真的生活态度在装饰图案上体现为简约而不失雅致的风格。例如，服饰上的纹饰多采用线条流畅、造型简洁的云纹、水波纹等，既符合了当时文人对自然美的追求，又体现了一种超脱世俗的清高态度，如图 2-23 所示。

魏晋时期的建筑

魏晋时期的织物画

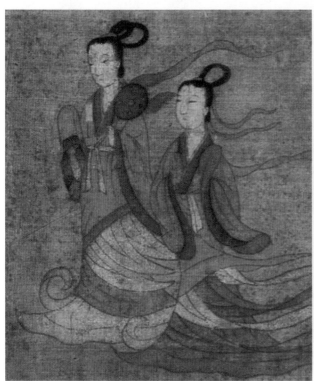

魏晋时期的人物画

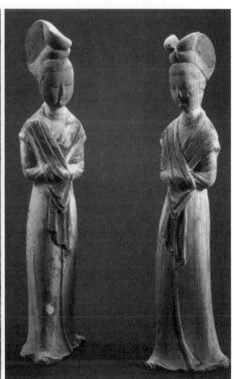

魏晋时期的人物雕塑

图 2-23　魏晋南北朝时期的装饰图案

2. 南北朝宗教影响下的图案创新

南北朝时期，佛教和道教的影响日益扩大，这一宗教文化的兴盛对装饰图案产生了深远的影响。佛教艺术的传入带来了莲花纹、飞天纹等新颖图案，这些图案不仅出现在佛教建筑和雕塑中，也被广泛应用于日常生活用品的装饰之中。同时，道教思想中的仙鹤、灵芝等吉祥图案也流行起来，反映了人们对神秘力量和长生不老的向往，如图 2-24 所示。

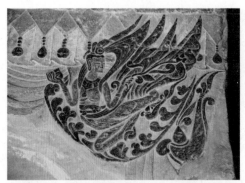

手持莲花的飞天

敦煌莫高窟飞天

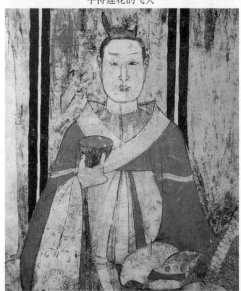

南北朝时期的宗教画

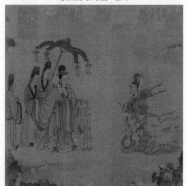

南北朝时期的绘画

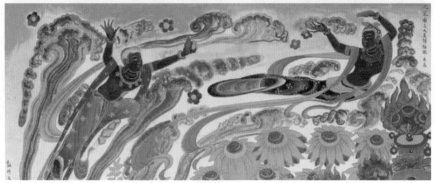

敦煌莫高窟飞天

图 2-24　南北朝宗教影响下的图案

3. 民族融合与图案风格的多样化

魏晋南北朝是一个民族大融合的时期，北方的鲜卑、南方的百越等民族与汉族文化的交融，使得装饰图案呈现出多样化的特点。北方的鲜卑族喜欢使用大胆、粗犷的动物纹样，如狮、虎、马等，这些图案往往线条粗重，形象生动，充满了原始的力量感。而南方则偏好细腻、柔美的植物纹样，如荷花、梅花等，这些图案线条细腻，色彩柔和，体现了南方地区的温婉气质，如图 2-25 所示。

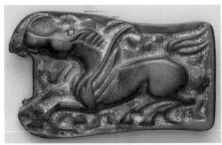
鲜卑族鎏金神马纹饰牌

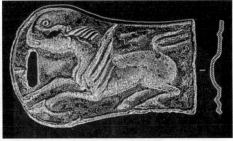
鲜卑族神兽牌拓片

鲜卑族雕刻

魏晋时期南方的花卉图案

图 2-25　魏晋南北朝时期的民族图案风格

4. 工艺美术的进步与图案的精致化

随着工艺美术技术的发展，魏晋南北朝时期的装饰图案也趋向精致化。无论是陶瓷、金属器物还是纺织品，都能看到精细的雕刻和织造技艺。这些工艺品上的图案往往层次分明，细节丰富，显示了工匠高超的技艺和对美的不懈追求，如图2-26所示。

绿釉礼器

越窑青瓷双耳熏炉

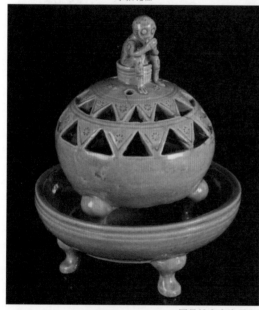

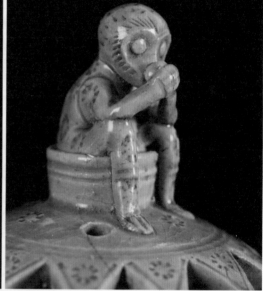
三国吴越窑青瓷灵猴捧桃连座熏炉（局部）

魏晋南北朝时期纺织品

图2-26 南北朝图案的精致化

　　魏晋南北朝时期的装饰图案是那个时代文化多样性和艺术探索精神的体现。从简约的线条到宗教的象征，从民族的融合到工艺的精进，这些图案不仅美化了人们的生活，也成为研究当时社会文化的重要窗口。通过对这一时期装饰图案的认识和欣赏，我们能够更深刻地理解魏晋南北朝这一历史阶段的艺术风貌和文化内涵。

▶▶ 2.1.6　隋唐时期的装饰图案

　　在中国古代历史长河中，隋唐时期无疑是一个文化繁荣和艺术创新的黄金时代。这一时期的装饰图案不仅承载着丰富的历史文化信息，而且在艺术风格和技法上展现了前所未有的多样性和创新性。下面探讨隋唐时期的装饰图案特点，以及它们在当时社会中的意义和影响，如图 2-27 所示。

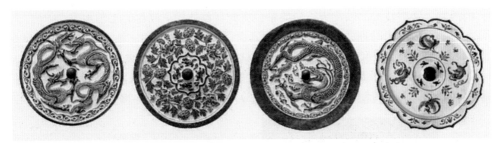

隋唐铜镜图案

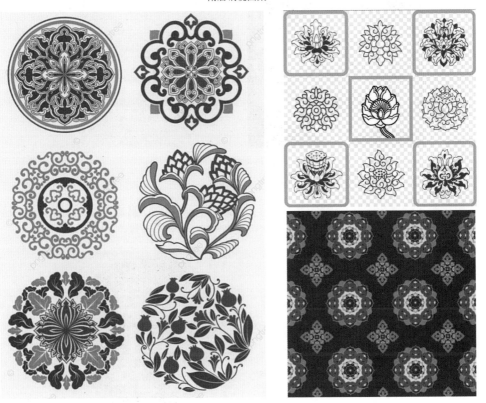

图 2-27　隋唐图案

1. 隋唐时期的社会背景

隋唐时期是中国历史上的大一统时期，社会稳定、经济繁荣，丝绸之路的贸易使得中西文化交流频繁，这些社会背景为装饰艺术的发展提供了肥沃的土壤。隋朝虽然历时短暂，但其统一的局面为唐朝的繁荣打下了基础。唐朝是中国古代社会发展的高峰，其开放包容的社会风气和对异域文化的吸纳，使得装饰图案呈现出多元化的特点。

2. 隋唐装饰图案的特点

隋唐时期的装饰图案在继承前代传统的基础上，融入了更多的创新元素和外来风格。以下是几个显著特点。

- 多元融合：隋唐装饰图案汇集了汉族传统图案、佛教艺术及西域风情等多种元素，形成了独特的风格。例如，莲花纹、飞天纹等佛教元素在装饰中占据了重要位置。
- 技艺精湛：随着金属工艺、陶瓷制造技术的进步，装饰图案的制作更加精细，金银器的浮雕、镂空技术，以及唐三彩的釉色搭配，都体现了高超的工艺水平。
- 寓意丰富：隋唐时期的装饰图案往往富含深厚的文化寓意，如龙凤呈祥象征皇权和吉祥，云纹代表天空和仙界，反映了人们对美好生活的向往和对权力的崇拜。
- 应用广泛：装饰图案广泛应用于建筑、服饰、器物等多个领域，从宫廷到民间，从实用到装饰，图案的使用贯穿了社会生活的方方面面，如图 2-28 所示。

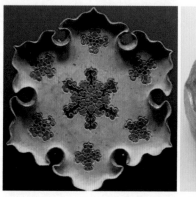

图 2-28 隋唐日用品

3. 宝相花纹

宝相花是一种虚构的花，它的图案综合了多种花卉的特点，寓意着富贵吉祥。在隋唐时期的金银器皿和织物上，宝相花纹以繁复精美而受到贵族阶层的青睐，如图 2-29 所示。

图 2-29 宝相花纹

4. 植物纹

除了莲花，其他如牡丹、菊花等植物也是隋唐图案中的常见元素。这些植物纹样不仅美化了生活用品，也富含了吉祥如意的美好寓意，如图 2-30 所示。

瑞锦纹

唐代连珠纹

图 2-30　唐代植物纹

5. 飞禽走兽纹

受到唐代皇家狩猎活动的影响，飞禽走兽成为图案设计的热门主题。鹰、鹿、马等动物形象生动，富有动感，反映了人们对自然世界的尊重和崇拜，如图 2-31 所示。

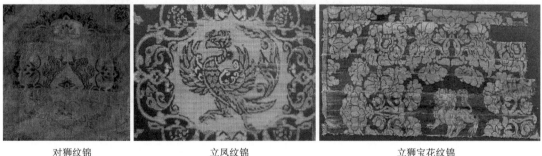

对狮纹锦　　　　　　　　　　立凤纹锦　　　　　　　　　　立狮宝花纹锦

图 2-31　唐代飞禽走兽纹

▶▶ 2.1.7　宋代的装饰图案

宋代是一个文化与艺术齐飞的时代，不仅在诗词、书画方面留下了浓墨重彩的一笔，还在图案设计上展现了其独特的审美情趣和精湛的工艺水平。宋代的图案艺术，不仅是装饰的美化，更是文化的传递，它们如同一幅幅细腻的历史画卷，让人们得以窥见千年前的风雅世界，如图 2-32 所示。

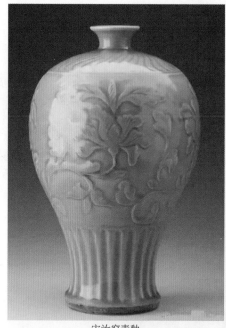

宋汝窑青釉

宋代耀州瓷

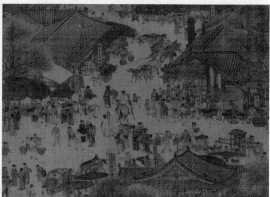

北宋《清明上河图》

北宋绿釉相扑俑

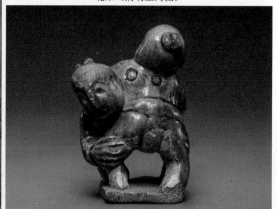

宋代绘画

图 2-32　宋代的装饰图案

1. 宋代图案的特点

宋代图案艺术以精致、典雅、内涵丰富而著称。这一时期的图案设计注重线条的流畅与变化，追求自然和谐之美。无论是宫廷内的瓷器、丝织品，还是民间的铜器、木雕，都能看到细腻的线条勾勒出繁复而不失优雅的图案。宋代图案的另一个显著特点是寓意深远，许多图案都有吉祥如意、长寿富贵的美好寓意，反映了人们对美好生活的向往和祈愿。

2. 宋代瓷器图案

宋代是中国瓷器发展的黄金时期，尤以定窑、哥窑、汝窑、官窑和钧窑等名窑出产的瓷器最为著名。这些瓷器上的图案多样，包括莲花纹、海水纹、云雷纹等。例如，定窑的白瓷上常

常刻有精细的花卉图案，而汝窑的青瓷则以天然的裂纹纹理著称，被称为"冰裂纹"，如图 2-33 所示。

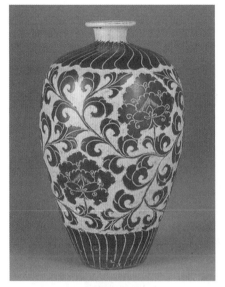
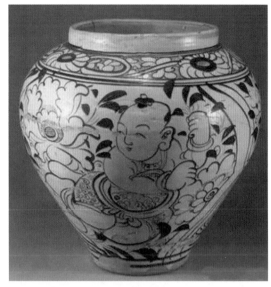

磁州窑陶瓷装饰　　　　　　　　　　　　　情节人物纹样

图 2-33　宋代瓷器图案

3. 宋代织锦图案

宋代的丝织品也是图案艺术的杰出代表。宋代织锦以精美的工艺和丰富的色彩而闻名，通常包括凤凰、龙、莲花、牡丹等传统吉祥图案。这些图案不仅美观大方，而且富含深厚的文化内涵，反映了当时社会的审美趣味和文化追求，如图 2-34 所示。

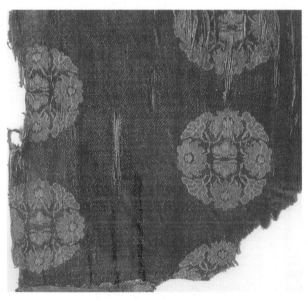

小团花锦　　　　　　　　　　　　　　　　宋代织锦

图 2-34　宋代织锦图案

4. 宋代建筑雕刻图案

宋代的建筑雕刻艺术同样不容忽视。在寺庙、宫殿和园林中，可以看到大量精美的石雕和木雕作品。这些雕刻图案往往融合了佛教、道教和儒家的元素，如莲花座、云纹、飞天等，展现了宋代工匠高超的技艺和对宗教文化的深刻理解，如图 2-35 所示。

宋代石刻　　　　　　　　　　　　　　宋代雕塑

图 2-35　宋代建筑雕刻图案

5. 宋代绘画作品中的图案

宋代绘画艺术达到了空前的高度，画家不仅在山水、人物画上有深入的探索，也在花鸟画中展现了对自然美的独到见解。在这些绘画作品中，画家巧妙地运用各种图案元素，如竹子、梅花、兰花等，通过细腻的笔触和淡雅的色彩，传达了高洁、坚贞等品质，如图 2-36 所示。

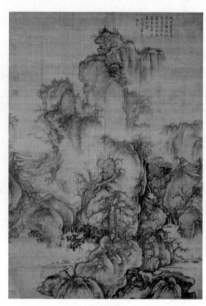

双喜图　　　　　　　　　　　　　　早春图

图 2-36　宋代绘画作品中的图案

▶ 2.1.8　明清时期的装饰图案

　　明清时期的装饰图案，不仅承载着丰富的文化内涵，更是工艺美学与艺术创新的结晶。今天，我们就一同走进那个绚烂多彩的世界，探索明清时期装饰图案的独特魅力，如图2-37所示。

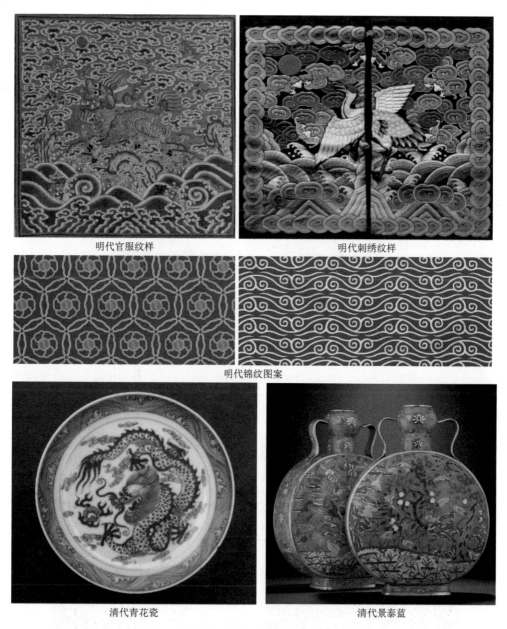

明代官服纹样　　　　　　　　　　　明代刺绣纹样

明代锦纹图案

清代青花瓷　　　　　　　　　　清代景泰蓝

图2-37　明清时期的装饰图案

1. 明清装饰图案的文化背景

　　明清时期，随着社会经济的繁荣和手工业的发展，装饰艺术迎来了空前的兴盛。宫廷文化的推崇、文人雅士的审美追求，以及民间工艺的广泛流传，共同孕育了这一时期装饰图案的多

样性和精致性。从皇家御用的龙凤图腾到民间流行的吉祥纹样，每种图案都蕴含着深厚的文化寓意和时代特色。

2. 明清装饰图案的主题与形式

明清时期的装饰图案主题广泛，包括自然景观、花鸟虫鱼、神话传说、历史故事等。其中，以吉祥寓意为主题的图案尤为流行，如莲花代表清白、蝙蝠象征福气、石榴寓意多子多孙等。在形式上，这些图案既有细腻入微的工笔绘制，也有简练大气的写意表现，展现了艺术家高超的技艺和无限的创造力，如图 2-38 所示。

明代竹雕八骏图笔筒　　　　　　　　清代蟠龙鼻烟壶

图 2-38　明清装饰图案的主题

3. 明清装饰图案的创新与传承

明清艺术家在继承传统的同时，也不断进行创新。他们融合书法、绘画、雕刻等多种艺术形式，使得装饰图案更加立体生动。此外，随着海外贸易的发展，西方的装饰元素也被引入，与传统图案相结合，形成了独特的风格。这种创新不仅丰富了装饰图案的表现手法，也反映了明清时期开放包容的文化态度，如图 2-39 所示。

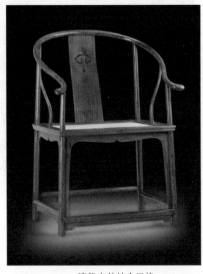

清代中外结合风格　　　　　　　　　明代简约风格

图 2-39　明清装饰图案的创新

4. 明清装饰图案的现代影响

时至今日，明清时期的装饰图案仍然对现代设计产生着深远的影响。无论是在家居装饰、时尚服饰，还是在平面设计、建筑艺术中，都能发现那些经典图案的影子。它们不仅是历史的印记，更是连接过去与现在的桥梁，让传统文化在现代社会焕发新的生命力，如图 2-40 所示。

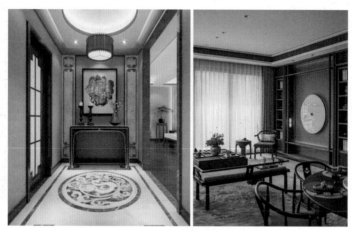

图 2-40　新中式风格的装饰设计

2.2　国外不同时期装饰图案之旅

在人类历史的长河中，装饰图案如同一种无声的语言，记录着文明的变迁与审美的演化。从古埃及的象形文字到中世纪的哥特式窗花，再到现代艺术的抽象图形，每个时代的装饰图案都承载着独特的文化意义和社会背景。

▶▶ 2.2.1　古埃及：神秘的象征

古埃及的装饰图案以神秘的宗教色彩和象征意义而闻名。金字塔墓室内的壁画、法老的陵墓及神庙的石柱上，都刻满了象形文字和各种象征性图案。这些图案通常描绘了神话中的生物、法老的生活和对八来世的向往，反映了古埃及人对于死亡和复活的深刻理解，如图 2-41 和图 2-42 所示。

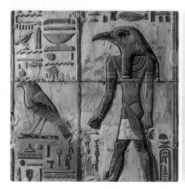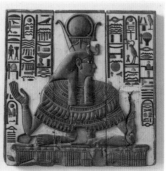

图 2-41　古埃及时期的装饰图案

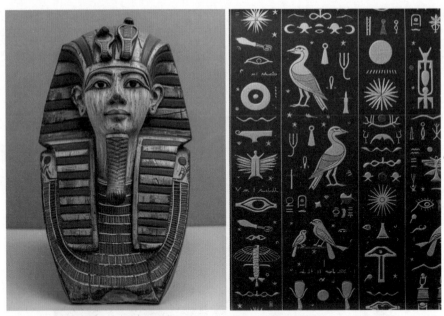

图 2-42　古埃及时期的装饰图案

▶▶ 2.2.2　古希腊：人文主义的绽放

古希腊时期的装饰图案体现了人文主义的精神。在陶器、雕塑和建筑上，可以看到流畅的线条和几何图形的广泛应用。古希腊柱头上的叶形装饰、陶瓷绘画中的神话故事场景，都展现了古希腊人对自然美和人体美的崇拜，如图 2-43 和图 2-44 所示。

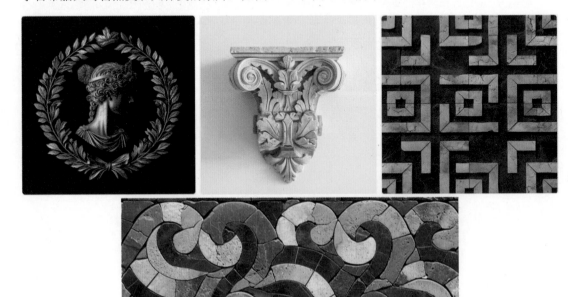

图 2-43　古希腊时期的装饰图案

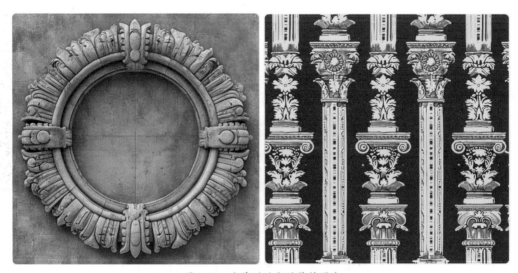

图 2-44　古希腊时期的装饰图案

▶▶ 2.2.3　罗马：帝国的辉煌

　　罗马帝国时期，装饰图案多以壮丽和宏伟为特点，反映了帝国的强盛和繁荣。马赛克地板、壁画和建筑装饰中常见的胜利女神、战车和战争场景，不仅展示了罗马人的军事成就，也表达了对帝国未来的美好愿景，如图 2-45 和图 2-46 所示。

图 2-45　罗马帝国时期的装饰图案

图 2-46　罗马帝国时期的装饰图案

▶▶ 2.2.4　中世纪：宗教的印记

中世纪的欧洲，基督教的影响力渗透到装饰图案的每个角落。教堂的彩色玻璃窗、壁画和手稿边缘的插图，充满了圣经故事和圣徒传说。哥特式风格的尖拱和飞扶壁将宗教的崇高感推向了极致，如图 2-47 所示。

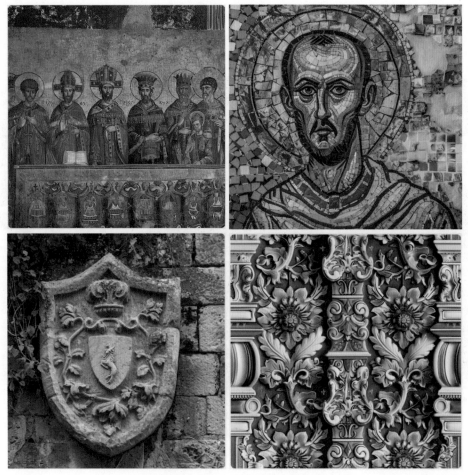

图 2-47　中世纪欧洲的装饰图案

2.2.5　文艺复兴：人文复兴的光芒

　　文艺复兴时期的装饰图案是对古典文化的重新发现和创新。艺术家追求自然主义和透视法的应用，使得画作和建筑装饰呈现出前所未有的生动和立体感。达·芬奇的《最后的晚餐》和米开朗琪罗的西斯廷礼拜堂天顶画，都是这一时期装饰艺术的代表作，如图 2-48 所示。

图 2-48　文艺复兴时期的装饰图案

▶▶ 2.2.6　巴洛克与洛可可：奢华的极致

　　巴洛克和洛可可风格强调华丽、动感和细节的精致。在宫廷的室内装饰、家具和服装上，可以看到大量的曲线、螺旋和花卉图案。这一时期的装饰艺术反映了贵族阶层对奢侈生活的追捧和对感官享受的追求，如图 2-49 所示。

巴洛克风格的装饰图案

图 2-49　洛可可风格的装饰图案

▶▶ 2.2.7　现代艺术：抽象与自由的探索

　　进入 20 世纪，随着现代艺术运动的兴起，装饰图案变得更加抽象和自由。立体主义、表现主义和超现实主义等艺术流派，推动了图案设计的多样化和个性化。艺术家不再受限于传统的审美标准，而是通过图案来表达个人的情感和对社会的看法，如图 2-50 所示。

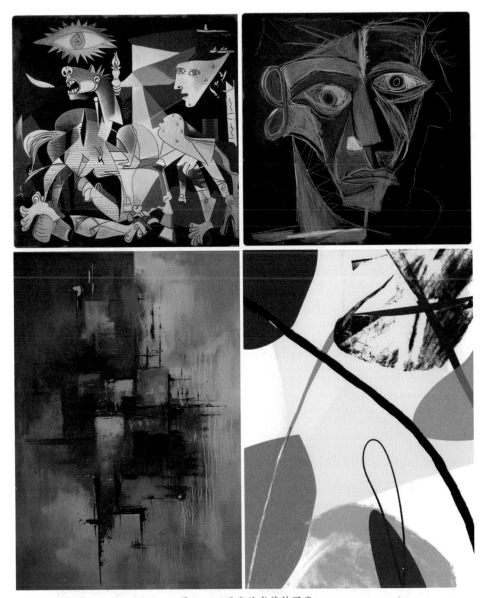

图 2-50　现代艺术装饰图案

　　从古至今，装饰图案不仅是艺术创作的一部分，更是文化交流和历史变迁的见证。每个时代的装饰图案都是那个时代精神面貌的缩影，它们以独特的方式讲述着过去的故事，启发着未来的创造。通过探索这些图案，我们不仅能欣赏到不同文化的艺术成就，还能深刻理解人类共同的记忆和梦想。

第3章
装饰图案的种类

在人类追求美学和表达个性的无尽旅程中，装饰图案以多样的形式和丰富的内涵，成为文化与艺术的重要组成部分。从古埃及的象形文字到现代数字艺术，装饰图案不仅美化了我们的生活环境，更承载了深厚的文化意义和社会功能。下面将领略装饰图案的种类，并探讨它们各自的作用。了解和欣赏这些图案，不仅能够提升我们的审美能力，更能够让我们深入理解不同文化和历史背景下的人类生活。装饰图案不仅是一种装饰，更是文化的语言，是情感的载体，是生活的调味剂。

3.1 几何图案

在装饰艺术的多彩世界中，几何图案以简洁、和谐与普遍的魅力，成为一种不可或缺的设计元素。无论是古代文明的壁画，还是现代家居的装饰，几何图案都以独特的方式展现了数学与艺术的完美结合，如图 3-1 所示。

图 3-1 各种几何图案

图 3-1　各种几何图案（续）

▶▶ 3.1.1　几何图案的定义与历史

几何图案，顾名思义，是以几何形状为基础的图案设计，包括点、线、面及各种基本图形，如圆形、三角形、正方形等。几何图案按照一定的规律和比例排列组合，形成具有美感的装饰性图样。历史上，几何图案可以追溯到古埃及的象形文字、古希腊的建筑雕刻，以及中国的青铜器纹饰，它们不仅是美学的表达，也承载着文化和宗教的意义，如图 3-2 所示。

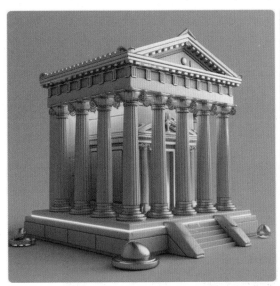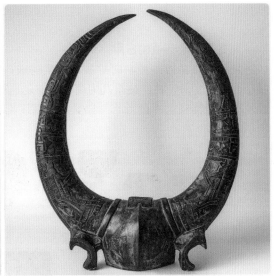

图 3-2　几何图案可以追溯到古代

▶▶ 3.1.2　几何图案的特点

几何图案最大的特点是普遍性和简洁性。它们不受文化和语言的限制，具有跨文化的视觉吸引力。同时，几何图案的简洁性使得它们易于大规模生产和复制，这在工业生产中尤为重要。此外，几何图案还具有强烈的节奏感和对称美，能够给人带来秩序感和安定感，如图 3-3 所示。

图 3-3 几何图案的特点

▶▶ 3.1.3 几何图案在现代设计中的应用

在现代设计中，几何图案的应用更是多样化。它们不仅出现在传统的纺织、陶瓷和金属工艺中，也广泛应用于数字媒体、平面设计和室内装饰等领域。设计师通过变换几何图案的大小、颜色和组合方式，创造出新颖独特的视觉效果。例如，通过将简单的几何形状进行错位或重叠，可以创造出动态和层次感；而不同文化背景的几何图案融合，则能产生新的风格和意义。

1. 在广告设计中的应用

几何图案由点、线、面等基本元素构成，它们的排列组合可以创造出无数种变化。这种基础而又多变的特性，使得几何图案能够迅速抓住观众的注意力。在广告设计中，几何图案的运用可以增强视觉冲击力，引导观众的视线流动，从而有效地突出广告的重点信息，如图 3-4 所示。

图 3-4 几何图案在现代设计中的应用

图 3-4　几何图案在现代设计中的应用（续）

2. 在标志设计中的应用

标志设计作为品牌身份的重要组成部分，往往需要在短时间内给观众留下深刻印象。几何图案在这一过程中扮演着至关重要的角色，它们不仅能够增强标志的辨识度，还能够传递出企业的文化和价值观。几何图案的清晰性和规律性使得它们易于被视觉系统识别和记忆，这一点在标志设计中尤为重要，如图 3-5 所示。

图 3-5　几何图案在标志设计中的应用

3. 在服装设计中的应用

几何图案常用于服装的结构设计中，通过对几何形状的裁剪和拼接，可以创造出独特的服装轮廓。例如，利用三角形的拼接可以形成立体的锥形裙摆，而矩形的叠加则可以创造出层次分明的视觉效果，如图 3-6 所示。

图 3-6　几何图案在服装设计中的应用

4. 在产品设计中的应用

几何图案在产品设计中的应用是多方面的，其不仅美化了产品的外观，还提升了功能性和用户体验。设计师通过对几何原理的深入理解和创新应用，不断推动产品设计的发展，让我们的生活变得更加丰富多彩，如图 3-7 所示。

图 3-7　几何图案在产品设计中的应用

5. 在网页 UI 设计中的应用

几何图案的选择和设计风格应与品牌的形象和价值观相匹配。例如，科技公司的网站倾向于使用干净的线条和简约的形状来传达创新和技术感；而艺术类公司的网站会选择更具有创造性和动感的几何图案来展现其独特的艺术气息，如图 3-8 所示。

图 3-8　几何图案在网页 UI 设计中的应用

6. 在建筑设计中的应用

在建筑的结构设计中，几何图案的应用往往与力学性能相结合。三角形是一种极其稳定的结构元素，常用于桥梁和屋顶的设计。六边形的蜂窝结构启发了人类设计出既轻巧又坚固的建筑结构。通过对几何学原理的深入理解，建筑师能够设计出既安全又经济的建筑作品，如图 3-9 所示。

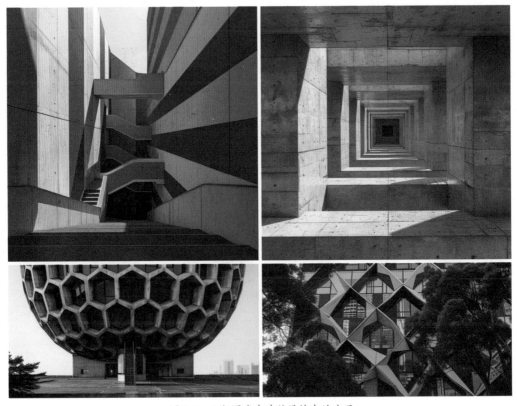

图 3-9　几何图案在建筑设计中的应用

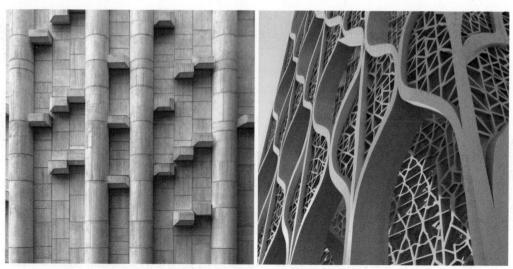

图 3-9　几何图案在建筑设计中的应用（续）

3.2　植物图案

从古埃及的莲花纹样到中世纪的藤蔓卷草，再到现代设计中的抽象叶片，植物图案以独特的生命力和多样的形态，成为装饰艺术中一道亮丽的风景线。在图案设计领域，植物图案一直是装饰艺术不可或缺的元素，如图 3-10 所示。

图 3-10　各种植物图案

▶▶ 3.2.1　植物图案的历史渊源

植物图案的使用可以追溯到古代文明，它们往往与宗教、神话和文化传统紧密相连。在东方，竹子因坚韧不拔的品质而被赋予高洁的象征意义，常出现在中国的绘画和织品上。在西

方，古希腊和古罗马时期的装饰艺术中，常以橄榄枝和葡萄藤作为和平与丰收的象征。这些图案不仅是装饰，它们也承载着人们对自然的敬畏和对美好生活的向往，如图 3-11 所示。

图 3-11　植物图案的历史

3.2.2　植物图案的多样性与创新

　　植物图案之所以能够在装饰艺术中占据重要地位，很大程度上得益于它们的多样性和可塑性。设计师通过对自然界中植物的观察和研究，创造出各种各样的图案变体。从写实的花卉插画到抽象的叶脉纹理，每种植物图案都能够适应不同的设计风格和功能需求。同时，随着时代的发展，植物图案也在不断地融合现代审美和技术，例如，通过数字化工具创作出新颖的植物图形，或是将植物元素与现代材料结合，创造出独特的装饰效果，如图 3-12 所示。

图 3-12　植物图案的多样性

▶▶ 3.2.3 植物图案的美学价值

植物图案之所以深受人们喜爱，不仅因为它们的美丽和多样性，还因为它们所蕴含的深层美学价值。植物的生长周期、色彩变化和自然形态本身就是大自然的艺术品。当这些元素被运用到装饰设计中时，能够为空间带来生机与活力，营造出和谐、宁静的氛围。此外，植物图案还能够激发人们的想象力和创造力，引发对自然美和生命奥秘的思考，如图 3-13 所示。

图 3-13　植物图案的美学

▶▶ 3.2.4 植物图案在现代设计中的应用

植物图案在装饰艺术中的应用是多方面的，它们不仅是美丽的装饰，更是文化和情感的载体。在未来的设计实践中，植物图案仍将以无穷的创意潜力和深厚的文化底蕴，继续在装饰艺术领域绽放光彩，为人们的生活增添更多的色彩和温度。

1. 在广告设计中的应用

植物自古以来就富含象征意义，它们代表着生长、繁荣、健康和和平。在广告设计中，植物图案不仅是装饰元素，还承载着品牌希望传达的核心价值。例如，叶子象征着新鲜和活力，花朵则通常与美丽和爱情联系在一起，树木代表力量和稳定性，如图 3-14 所示。

图 3-14　植物图案在广告设计中的应用

图 3-14　植物图案在广告设计中的应用（续）

2. 在标志设计中的应用

植物的形态多样，从简单的叶子到复杂的花卉，每种植物都有独特的美学特征。设计师可以利用这些特征创造出既美观又具有辨识度的标志。植物图案的自然曲线和有机形状能够给人带来视觉上的舒适感，同时也能够增加标志的艺术性，如图 3-15 所示。

图 3-15　植物图案在标志设计中的应用

3. 在服装设计中的应用

植物图案的种类繁多，从简单的叶子、花朵到复杂的藤蔓、丛林，每种都有独特的美感。设计师通过对植物的生长规律、线条美、色彩搭配的深入研究，将这些自然元素转化为服装上

的图案，创造出既有视觉冲击力又不失和谐美的服装作品，如图 3-16 所示。

图 3-16　植物图案在服装设计中的应用

4. 在产品设计中的应用

通过对植物形态的抽象化处理，创造出具有辨识度的图案，适用于家具、纺织品、陶瓷等产品，既保留了植物的特征，又赋予了产品独特的个性。利用数字技术将植物图案进行变形、重组，创造出前所未有的图案样式，适用于电子产品等，展现科技与自然的和谐共生，如图 3-17 所示。

图 3-17　植物图案在产品设计中的应用

5. 在网页 UI 设计中的应用

植物图案在网页 UI 设计中的应用，如同在数字世界中播撒生命的种子，它不仅美化了

界面，更丰富了用户体验。设计师应当像园丁一样，精心培育这些植物元素，让它们在网页设计的土壤中生根发芽，开花结果，最终构建出一个既美观又富有生命力的数字生态环境，如图 3-18 所示。

图 3-18　植物图案在网页 UI 设计中的应用

6. 在建筑设计中的应用

植物图案在建筑设计中的应用是一种创新而又古老的语言，跨越了时间和文化，将自然之美带入我们的生活空间。通过这种方式，建筑不再是冰冷的石头和钢铁，而是充满生命力的艺术品。未来，随着可持续设计理念的深入人心，植物图案在建筑设计中的应用将会更加广泛和深入，为我们的城市带来更多绿色和活力，如图 3-19 所示。

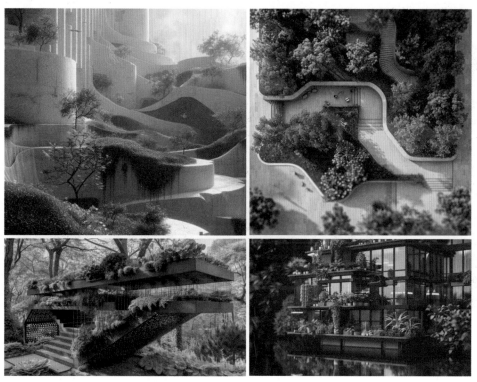

图 3-19　植物图案在建筑设计中的应用

图 3-19　植物图案在建筑设计中的应用（续）

3.3　动物图案

在装饰图案设计领域，动物一直是艺术创作的重要源泉。它们不仅以自身的形态和特性激发了无数艺术家的灵感，更在装饰图案中扮演了不可或缺的角色。动物图案，作为装饰艺术的一部分，承载着丰富的文化内涵和审美价值，在历史的演变中展现出独特的生命力和深邃的象征意义，如图 3-20 所示。

图 3-20　各种动物图案

3.3.1 动物图案的历史渊源

自古以来，动物就是人类生活的重要组成部分。在原始社会，人们通过狩猎与动物建立了密切的联系，动物的形象自然而然地出现在了早期的装饰艺术中。从岩画到陶器，从古埃及的壁画到中国古代的青铜器，动物图案以生动的形象和神秘的色彩，记录了人类对自然的敬畏和对生活的热爱，如图 3-21 所示。

图 3-21　动物图案的历史

3.3.2 动物图案的审美特征

动物图案在装饰艺术中具有鲜明的审美特征。它们往往通过夸张、变形或抽象等手法，使图案更加生动有趣，充满动感。动物图案的线条流畅，形态多变，色彩丰富，能够营造出不同的视觉效果和情感体验。例如，狮子的威猛、孔雀的华丽、鹿的优雅，每种动物都有独特的美学特质，为装饰艺术增添了无限的魅力，如图 3-22 所示。

图 3-22　动物图案的审美特征

▶▶ 3.3.3　动物图案的象征意义

在不同的文化背景下，动物图案往往被赋予特定的象征意义。在中国文化中，龙是权力和尊贵的象征，凤代表了美好和吉祥；在西方文化中，独角兽象征着纯洁和高贵，而鹰则代表力量和胜利。这些象征意义不仅丰富了装饰图案的内涵，也使得动物图案成为传递文化信息和表达人类情感的重要媒介，如图 3-23 所示。

图 3-23　动物图案的象征意义

▶▶ 3.3.4　动物图案在现代装饰中的应用

随着时代的发展，动物图案在现代装饰艺术中的应用更加多样化。它们不仅出现在家居饰品、服装设计、公共艺术等领域，还与现代科技相结合，创造出新的视觉体验。设计师通过对传统动物图案的重新解读和创新设计，使其既保留了传统文化的精髓，又展现了现代审美的趋势。

1. 在广告设计中的应用

不同的动物在不同的文化中有着特定的象征意义。在西方文化中，猫头鹰代表智慧，而在东方文化中，熊猫则是和平与友好的象征。广告设计师可以利用这些文化象征，使广告更加贴近目标市场的文化背景，从而提高广告的接受度和影响力，如图 3-24 所示。

图 3-24　动物图案在广告设计中的应用

图 3-24　动物图案在广告设计中的应用（续）

2. 在标志设计中的应用

动物图案还可以帮助建立品牌形象，成为品牌的识别标志。例如，著名的快递公司 FedEx 的标志性袋鼠、Twitter 的蓝色小鸟，都是利用动物形象来加强品牌识别度的典范。这些动物形象不仅易于记忆，而且能够随着品牌的传播而深入人心，如图 3-25 所示。

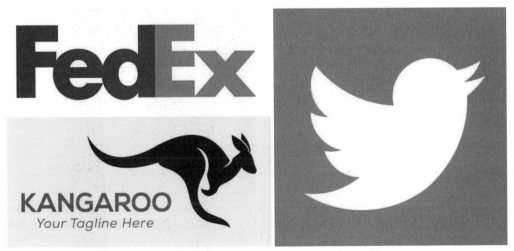

图 3-25　动物图案在标志设计中的应用

3. 在服装设计中的应用

在创意的推动下，动物图案被赋予了新的生命。设计师通过对动物特征的抽象、夸张或重组，创造出独一无二的图案语言。例如，将长颈鹿的斑点转化为圆润的波点，或将孔雀的羽毛简化为几何形状，这些都是对动物图案的创新演绎。此外，动物图案还可以与其他元素如植物、几何图形等结合，形成更加丰富多变的视觉效果，如图 3-26 所示。

图 3-26　动物图案在服装设计中的应用

4. 在产品设计中的应用

动物的形态多样，线条流畅，色彩丰富，这些都是设计师在产品设计中追求审美效果的重要因素。通过对动物形态的抽象或具象表现，设计师可以创造出既有视觉冲击力又富有艺术感的产品外观。此外，动物图案还能够激发人们的想象力和情感共鸣，使产品更具吸引力，如图 3-27 所示。

图 3-27　动物图案在产品设计中的应用

5. 在网页 UI 设计中的应用

不同的动物在不同的文化中具有特定的象征意义。例如，狮子代表勇气和力量，狐狸象征狡猾和智慧，而鸽子则是和平与爱的象征。设计师可以根据网页的内容或品牌理念，选择合适的动物图案来传达特定的信息。这种深层次的象征意义可以帮助用户更好地理解网站的核心价值，如图 3-28 所示。

图 3-28　动物图案在网页 UI 设计中的应用

6. 在建筑设计中的应用

在人类建筑的宏伟史诗中，动物图案一直是设计灵感的源泉。自古以来，建筑师便从大自然的众生中汲取灵感，将动物的形象融入建筑之中，不仅赋予了建筑物以生命力，也丰富了人们对空间的感知和想象，如图 3-29 所示。

图 3-29　动物图案在建筑设计中的应用

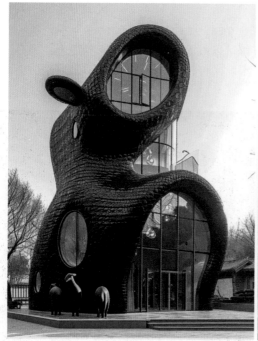
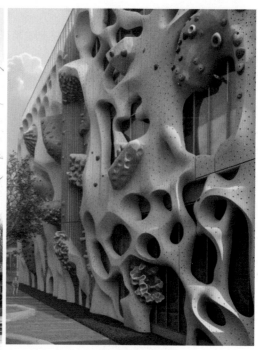

图 3-29　动物图案在建筑设计中的应用（续）

3.4　人物图案

在缤纷多彩的装饰艺术世界里，人物图案以独特的魅力和丰富的文化内涵，历经岁月的洗礼，依然光彩夺目。它们不仅仅是简单的视觉元素，更是人类情感、历史记忆和文化传承的载体。本节将探讨人物图案在装饰艺术中的重要性，以及它们如何通过不同的形式和风格传达深层的意义，如图 3-30 所示。

图 3-30　人物图案

▶▶ 3.4.1　人物图案的历史渊源

　　人物图案作为人类文化的重要组成部分，其历史渊源深厚，变化多端。从古至今，无论是在形式上还是内容上，人物图案都在不断发展和创新。人物图案不仅是艺术家技艺的展示，更是人类情感、思想和历史的载体，如图 3-31 所示。

图 3-31　人物图案的历史

▶▶ 3.4.2　人物图案的文化内涵

　　人物图案往往具有深厚的文化寓意。例如，中国传统文化中的门神、八仙过海等人物图案，不仅用于装饰，还寄托了人们对驱邪避祸、吉祥如意的祈愿。在西方文化中，天使、圣徒等宗教人物图案则常常出现在教堂和宗教艺术作品中，传递着神圣与庄严的氛围，如图 3-32所示。

图 3-32　人物图案的文化内涵

▶▶ 3.4.3　人物图案的艺术表现力

艺术家通过对人物图案的创作，展现了高超的艺术表现力。无论是线条的流畅、色彩的搭配，还是姿态的捕捉、情感的表达，人物图案都能精准地传达出艺术家的思想感情和审美追求。在不同的文化和历史背景下，人物图案展现出多样化的风格，如写实、抽象、卡通等，每种风格都有独特的审美价值和表现手法，如图3-33所示。

图3-33　人物图案的艺术表现力

▶▶ 3.4.4　人物图案在现代设计中的应用

随着现代设计的发展，人物图案在装饰艺术中的应用变得更加广泛和多样化。在服装设计、室内装潢、品牌形象等方面，人物图案不仅增添了美学效果，还增强了设计的个性化和故事性。设计师通过对人物图案的创新运用，使其成为连接消费者情感和品牌理念的桥梁。

1. 在广告设计中的应用

在广告中，人物图案还可以用来塑造和强化品牌个性。例如，一个年轻活力的品牌可能会选择动感十足的人物图案，而一个奢华品牌则可能偏好优雅高贵的形象。通过人物图案，品牌能够传达其价值观和目标受众的特征，从而在消费者心中建立起独特的品牌印象，如图3-34所示。

图3-34　人物图案在广告设计中的应用

图 3-34　人物图案在广告设计中的应用（续）

2. 在标志设计中的应用

色彩和形态是人物图案表现力的关键。色彩不仅可以增强视觉冲击力，还能激发情绪反应；而形态的变化则可以增加标志的辨识度。设计师通过对色彩和形态的巧妙运用，使人物图案更加生动和有说服力，如图 3-35 所示。

图 3-35　人物图案在标志设计中的应用

3. 在服装设计中的应用

人物图案往往能够触动人们的情感，尤其是当这些图案与个人的记忆、经历或梦想相联系时。例如，一件印有某位音乐家肖像的 T 恤，可能会吸引音乐爱好者；而一件印有经典电影角

色的连衣裙，则可能成为电影迷的心头好。这种深层次的情感共鸣，使得人物图案在服装设计中具有不可替代的地位，如图 3-36 所示。

图 3-36　人物图案在服装设计中的应用

4. 在产品设计中的应用

每个人物背后都有故事，设计师通过在产品上刻画特定的人物图案，可以讲述一个引人入胜的故事。这种故事性的设计不仅能够吸引用户，还能够增强产品的文化内涵和深度。例如，一些文化创意产品上的人物图案往往取材于历史故事或民间传说，使得产品本身成为传播文化的载体，如图 3-37 所示。

图 3-37　人物图案在产品设计中的应用

5. 在网页 UI 设计中的应用

人物图案在网页 UI 设计中的应用远不止美化界面，它们通过情感的传递、品牌个性的塑造、用户体验的提升及故事叙述的增强，为网站带来了无限的可能性。设计师应当充分利用人物图案的魔力，创造出既有创意又具功能性的网页界面，让用户在数字世界中享受更加丰富和愉悦的互动体验，如图 3-38 所示。

图 3-38　人物图案在网页 UI 设计中的应用

6. 在建筑设计中的应用

随着设计理念的不断更新，人物图案在建筑中的运用变得更加多样化和创新。设计师不再局限于传统的雕刻和壁画形式，而是通过数字化技术和现代材料，将人物图案以立体装置、光影效果、马赛克拼贴等多种方式融入建筑之中，如图 3-39 所示。

图 3-39　人物图案在建筑设计中的应用

第4章
图案造型设计的艺术原则

图形创意的艺术原则也被称为"审美法则",是所有设计学科共同研究的课题。在日常生活中,美是每个人都追求的精神享受。当接触到任何具有存在价值的事物时,这种共识源于人们长期的生产与生活实践积累,其基础就是客观存在的美的形式法则,即所谓的"形式美法则"。在人们的视觉经验中,高大的杉树、耸立的摩天大楼、巍峨的山峰等结构轮廓都是由高耸的垂直线构成的,因此,垂直线在视觉上给人以上升、雄伟、庄严的感觉。水平线则让人联想到地平线、辽阔的平原、平静的大海等,从而产生开阔、平缓、宁静的感受……这些基于生活经验的共识使人们逐步揭示了形式美的基本原则。图 4-1 和图 4-2 所示为一些符合设计法则的图形创意作品。

图 4-1 招贴画作品

图 4-1 招贴画作品（续）

图 4-2 招贴画作品

图 4-2　招贴画作品（续）

4.1　图形的平衡法则

图 4-3　摄影中的对称平衡

在自然界中，平衡对称的形式无处不在，如鸟类的双翼、植物的叶片等。对称形态在视觉上给人一种自然、稳定、均匀、协调、整齐、典雅、庄重和完美的朴素美感，这与人们的视觉习惯相符。在平面构图中，对称可以分为点对称和轴对称两种类型。

假设在某一图形的中心画一条直线，将图形分成两个相等的部分，如果这两部分的形状完全相同，那么这个图形就是轴对称图形，这条直线被称为对称轴。另一方面，如果存在一个中心点，以该点为中心通过旋转可以得到相同的图形，这样的图形被称为点对称图形。点对称又可以细分为几种类型，包括向心的"径向对称"、离心的"放射对称"、旋转式的"旋转对称"、逆向组合的"逆对称"，以及自圆心逐层扩大的"同心圆对称"等。在平面构图中使用对称法则时，应避免由于过度的绝对对称而产生的单调和呆板感。有时，在整体对称的结构中加入一些不对称的元素，可以增加构图版面的生动性和美感，从而避免单调和呆板。图 4-3 ～图 4-12 所示为一些符合平衡设计法则的作品。

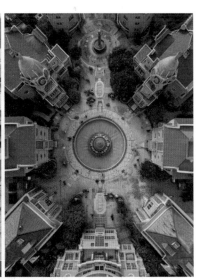

图 4-4　建筑中的对称平衡　　　图 4-5　海报设计中的构图平衡　　　图 4-6　海报设计中的构图平衡

图 4-7　海报中的对称平衡

图 4-8　对称平衡　　　　　　　　　　　　图 4-9　冷暖色调平衡

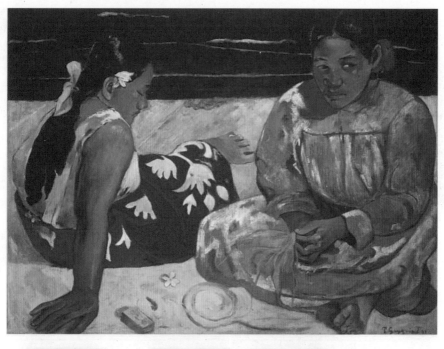

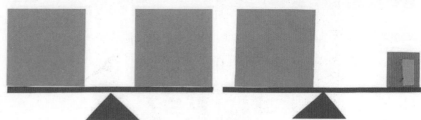

图 4-10　对称平衡和不对称平衡

图 4-11　图案上的平衡

图 4-12　雕塑上的平衡

4.2 图形的律动法则

律动即节奏和韵律，指的是在运动过程中有序的连续性。构成节奏的两个关键要素是时间关系和力度关系。时间关系即运动的持续性；力度关系即强弱的变化。将运动中的这种规律性的强弱变化组合并进行重复，便形成了节奏，自然和生活中都存在着节奏。正如普列汉诺夫所言，对所有的原始民族来说，节奏具有极其重要的意义。原始人类感知和欣赏节奏的能力是在劳动过程中形成和提升的。自然界中也存在节奏，如季节的更迭。节奏感不仅存在于音乐中，体现为长短音、强弱音的循环，也存在于绘画、建筑、书法等艺术形式中。例如，梁思成分析了建筑中柱窗排列所表现出的节奏感。在节奏的基础上，融入特定情调的色彩就形成了韵律。韵律能够更加丰富地激发人的情趣，满足人的精神享受需求。图 4-13 ～图 4-21 所示为一些符合律动设计法则的作品。

图 4-13 律动在图形上的运用

图 4-14 律动在线条中产生

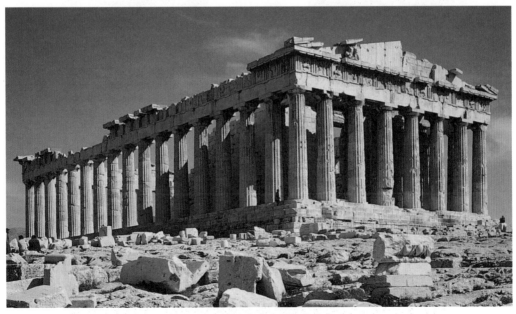

图 4-15 律动在建筑结构上的运用

图 4-16　富有节奏感的色调　　　　图 4-17　红黄绿的节奏性变化　　　　图 4-18　如果我们可以看见音乐，

它可能是这样子的

图 4-19　有动感的线条　　　　　　　图 4-20　活动的线条

图 4-21　有韵律的构图

4.3　图形的多样统一法则

　　多样性是形式美法则中的一种高级形态，又称多样统一。这一概念涵盖了从简单的一致性、对称平衡到多样化的统一，其过程可以比喻为"一生二，二生三，三生万物"。多样统一映射了生活和自然界中对立统一的规律，整个宇宙便是一个和谐的、多样统一的全体。多样统一反映了客观事物内在的固有特性。图 4-22 ～图 4-26 所示为一些符合多样统一法则设计的作品。

图 4-22　各种各样的线条

图 4-23　各种各样的文具

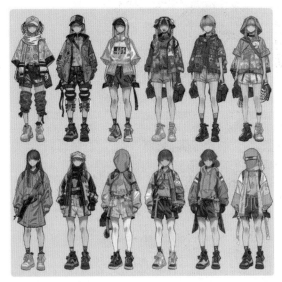

图 4-24　各种各样的人物造型

图 4-25　线条的统一

图 4-26　形状的统一

在艺术创作中，没有一种适合一切内容的固定不变的形式法则。对形式美法则的运用也是这样，要根据作品的具体内容灵活运用，如图 4-27 ～图 4-30 所示。

图 4-27　装饰风格的多样统一

图 4-28　绘画风格的统一与色调的多样性

图 4-29　各种各样的嘴巴和杯子

图 4-30 绘画风格的统一和款式多样性

4.4 图形的比例法则

比例指的是部分与部分或部分与整体之间的数量关系，体现了一种精确的比率概念。在长期的生产和生活实践中，人们一直在应用比例关系，并以人体自身的尺寸作为参照标准，根据活动的便利性总结出各种尺度标准，这些标准被应用于服装、食物、住宅和交通工具的制造中。例如，古希腊时期发现的黄金比例 $1:1.618$ 至今被认为是全球通用的美学标准，它与人眼视野的宽高比相吻合。适当的比例能够产生和谐美感，是形式美法则中的一个关键要素。在平面构图中，美的比例是决定所有视觉单元大小及它们之间编排组合方式的一个重要因素。图 4-31 ～图 4-34 所示为一些符合比例设计法则的作品。

图 4-31 图形的比例

图 4-32 透视产生的比例

图 4-33 比例空间

图 4-34 机械比例

改变物体的大小比例，可以改变我们对事物的看法。正确的比例适用于写实图像，非正常的比例适用于卡通画或想象画，如图 4-35 ～图 4-37 所示。

图 4-35　正常人的面部五官比例　　　　图 4-36　微缩模型的比例 1　　　　图 4-37　微缩模型的比例 2

当我们在运用比例时，会估算和思考物体的体积，这是一个数学问题，首先要在脑海里不断衡量物体的大小、形状、质量和体积的关系，如图 4-38 和图 4-39 所示。

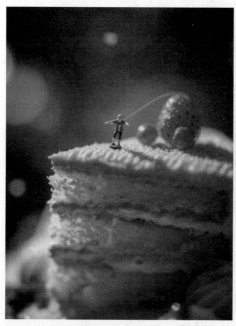

图 4-38　趣味摄影　　　　　　　　　　图 4-39　微缩仿真模型

4.5　图形的联想法则

图形创意的画面透过视觉传达引发联想，营造出某种意境。联想是思维的拓展，可以从一个事物扩展到另一个事物。以色彩为例：红色通常让人联想到温暖、热情和喜庆；绿色让人想到大自然、生命和春天，从而唤起平静、生机勃勃和春意盎然的感觉。不同的视觉形象及其构成要素都能够激发独特的联想和意境。由此产生的图形象征意义，作为视觉语义的一种表达方式，被广泛运用于图形创意设计中。图 4-40 ～图 4-43 所示为一些符合联想设计法则的作品。

图 4-40　云雾和人物的联想组合

图 4-41　动物之间的联想组合

图 4-42　动物和物体之间的联想组合

图 4-43　装饰纹样的联想

4.6　图形的对比和强调法则

对比与强调是两种至关重要的表现手法，它们如同艺术家手中的魔法棒，能够将平凡的画面变得生动而有趣，让观者在一瞬间捕捉到作品的灵魂。图 4-44 ～图 4-53 所示为一些符合对比和强调设计法则的作品。

对比又称对照，是一种将反差极大的视觉元素巧妙组合的技巧。对比能够在保持整体统一的同时，让人感受到一种鲜明且强烈的视觉冲击。对比的魔力在于能够让主题更加突出，使视觉效果更加活跃。这种效果是通过一系列对立因素的巧妙运用来实现的，包括色彩的明暗、冷暖对比，饱和度的差异，色相的对比，形状的大小、粗细、长短、曲直等，以及方向、数量、排列、位置等多维度的对立。这些对比关系体现了哲学上矛盾统一的世界观，即在对立中寻求和谐，在差异中展现统一。

在现代设计领域，对比法则的应用极为广泛。无论是平面广告设计、室内装潢，还是时尚搭配，对比都能够带来意想不到的视觉效果。设计师通过对比手法，引导观众的

图 4-44　不同元素的对比

视线，突出重点，从而传递出更明确的信息和情感。例如，在一张海报设计中，设计师可能会使用鲜艳的色彩对比来吸引观众的注意力，或是通过大小不一的文字排版来强化信息层次。

图 4-45　虚实对比

图 4-46　颜色对比

图 4-47　在艺术创作中使用各种元素进行强调

图 4-48　画面的最佳位置在交叉点附近

图 4-49　自然界中的颜色强调

图 4-50　建筑设计中的颜色强调

图 4-51　形状强调

图 4-52　焦点强调

图 4-53　正负空间对比

　　强调是艺术家在作品中对某一特定物体或区域进行重点处理的手法，目的是吸引人们的视线，使这个突出的物体或区域成为作品的重点或意趣中心。强调可以通过多种方式实现，如使用明亮的色彩、夸张的形状、独特的纹理或与众不同的布局。在一幅画作中，艺术家可能会通过加强对光影的处理来强调主体或通过细节的精细描绘来吸引观众的目光。

　　对比与强调虽然是两个不同的概念，但它们在实际应用中往往是相辅相成的。一个成功的视觉作品往往同时运用了对比和强调的手法，以达到最佳的视觉效果。通过对比，艺术家创造了视觉上的张力和节奏；通过强调，艺术家引导观众进入作品的深层意境。

　　在创造形式美的作品中，需要深入理解和掌握不同形式美的法则，明确想要达到的形式效果。形式美的法则是多样的，包括对称、平衡、节奏、比例等，每种法则都有特定的表现功能和审美意义。例如，对称可以给人带来稳定和和谐的感觉，节奏可以增强作品的动态感。

　　在选择适用的形式美法则时，需要根据作品的主题和内容，以及想要表达的情感和信息来选择。例如，如果想要表达一种安静和平和的感觉，那么可能会选择使用对称和平衡的法则；如果想要表达一种动感和活力，那么可能会选择使用节奏和比例的法则。

　　形式美的法则并不是固定不变的，它会随着美的事物的发展而发展。因此，在创造形式美的过程中，既要遵循形式美的法则，又不能犯教条主义的错误，生搬硬套某一种形式美法则。需要根据内容的不同，灵活运用形式美法则，在形式美中体现创造性特点。

第5章
图案造型的要素

在日常所见的图形创意设计作品中，无论形象多么复杂，都是基于点、线、面这些基本元素构建而成的。通过将具象和抽象的点、线、面按照美学原则和一定的秩序进行分解和组合，可以创作出新颖的视觉传达效果。点、线、面不仅是各种艺术形式中的基础要素，也与生活中的实体有着紧密的联系。接下来，让我们深入了解点、线、面之间的关系和表现规律。图 5-1 ～图 5-5 所示为以点线面结合的优秀海报设计。

图 5-1　不同的线　　　　　　　　　　图 5-2　点和线结合

图 5-3　不同的点　　　　　　　　　　　图 5-4　点和面结合

图 5-5　点、线、面在海报中的应用

图 5-5 点、线、面在海报中的应用（续）

5.1 点

在图形设计中，点是最基础的造型元素，也是最小的元素，构成了所有形态的根本。点的大小是相对的，它由画面中的其他元素通过对比来决定。在画面中，点起到了装饰和丰富效果的作用，同时也有助于营造氛围。作为视觉元素之一，点在版面空间中具有引起视觉张力的特性。当版面空间仅包含一个点时，这个点会因为其显著性而产生集中力，吸引观众的视线聚焦于该点。点的紧张感和视觉张力在心理上给人们一种向外扩张的感觉。点在版面空间中的位置、数量和大小的差异，会给人带来不同的视觉和心理体验，如图 5-6 所示。

图 5-6 点元素的视觉张力

点是版面设计中最基本的元素，具有凝聚观众视线的能力。单一的点可以轻易地集中视觉注意力，起到吸引视线和强调特定元素的效果。相反，多个点的丰富变化和组合会促使视线在它们之间往返跳跃，从而增强视觉张力，并能在视觉上形成线或面的效应。图 5-7 和图 5-8 所示分别为点元素产生线和面的效果。

图 5-7　点元素产生线的效果

图 5-8　点元素产生面的效果

▶▶ 5.1.1　点的概念

从几何学的角度来看，点是没有大小的，它只存在于位置上。然而，在造型艺术中，点不仅有大小，还有面积和形状。在视觉艺术中，我们所感知到的点是一个相对的概念，是相对于线和面来说的。例如，一扇窗户在我们眼前呈现为一个面，但从一栋高楼的角度看，它可能就是一个点。同样，如果将高楼置于整个城市的广阔背景之下观察，它也仅是众多点中的一个。因此，相对而言，较大的形状会被视为面，较小的则被看作点；细长的形状容易被理解为线，而宽阔的形状则更容易被认为是面。图 5-9 ～图 5-11 所示为点在画面中的作用。

图 5-9　由点构成的画面，放大后是一个个圆点

图 5-10　点可以连成线，也可以叠加成渐变色

图 5-11　整个画面缩小后也可以成为一个点

▶▶ 5.1.2　点的分类

　　点作为基本的视觉元素，其形态种类众多，可以大致分为抽象形态和具象形态两大类。抽象形态通常指的是几何形状和自由形状；具象形态是指那些能够代表人们所看到的人物、物体、自然景观等的图形。

　　不同形状的点能激发人们不同的视觉心理感受。例如，圆形的点常常给人以活泼、跳跃、灵动的感觉；方形的点则给人以庄重、稳定、阳刚之气的感受；三角形或菱形的点可能传达出尖锐、冲突、速度和科技感；弯曲的点则常带有柔美、流畅和动感韵律的感觉。图 5-12 和图 5-13 所示为点的抽象和具象形式。

图 5-12 抽象的点设计

图 5-13 具象的点设计

▶▶ 5.1.3 点的表现方法与表现效果

　　使用不同的工具或在不同种类的纸张上作画，绘制出的点效果会有所不同。即使是相同的工具，采用不同的绘画技巧同样会产生不同风格的点效果。通常情况下，点的面积越小，给人的感觉越明显；反之，当点覆盖的面积较大时，会给人一种面的感觉。然而，视觉上，较小的点的存在感通常较弱。

　　点的视觉形象既可以是实体的，也可以是虚拟的；可以是正形，也可以是负形，每种表现形式都有独特的视觉效果。当点的轮廓简洁且清晰时，它的视觉效果显得强而有力。相反，如果边缘模糊或者点是中空的，那么它的效果就显得较为微弱。

　　当大小相似的点置于同一平面上时，可能会产生空间距离上的错觉，较大的点看起来似乎更接近观察者，而较小的点则给人一种后退的感觉。这种现象就是我们常说的"近大远小"的视觉效应。图 5-14 ～图 5-16 所示为点的表现效果。

图 5-14　点变大就成了面

图 5-15　点在不同的空间中感受也不同

图 5-16　点的大小不同，在相同空间中感受不同

1. 标识设计中的点元素

在标识设计中点的运用主要体现在两个层面：有序排列的点和无序排列的点。在未来的标识设计实践中，可以探索将传统图案与抽象的点元素相结合的方法，以此创造出更多优质且具有本土文化特色的标识设计作品，如图 5-17 和图 5-18 所示。

图 5-17　圆点组成的星座标识　　　　　　　　图 5-18　圆点组成的树木标识

在图形设计领域，点是所有形态构成的基础。在几何学的定义中，点仅具有位置属性，不具备方向性或连接性。然而，在形态学的视角下，点不仅包括大小、形状、色彩和肌理等造型元素，其外形也不仅限于圆形，还可以是正方形、三角形、矩形及各种不规则形状。此外，点还可以表现为文字、阿拉伯数字、英文字母或具象图案等。重要的是，无论其面积大小如何变化，都必须保持点的本质特征。

虽然点元素在人类远古时期的手工制品表面装饰中已被广泛应用，但在当代，设计师仍然利用点的多样性和排列组合的无限可能，不断创造出充满艺术魅力的设计作品，展现了点这一基本元素的持久吸引力和创新潜能，如图 5-19 和图 5-20 所示。

图 5-19　圆点组成的渐变标识　　　　　　　　图 5-20　由点组成的叠加标识

2. 版面设计中的点元素

在版式设计中，点元素的运用极具灵活性和变化性。不同的组合方式、大小和数量都可以创造出多样的视觉效果。当大量点元素通过疏密有致的混合排列，采用聚集或分散的方法构成布局时，这种编排被称为密集型编排。相对地，当使用剪切和分解的手法来打破整体形状，从而形成新的构图效果时，这种编排被称为分散型编排，如图 5-21 ～图 5-24 所示。

图 5-21　点的不同造型

图 5-22　点的叠加应用

图 5-23　点的平均分配

图 5-24　点的空间应用

3. 点在设计中无处不在

点作为图形设计中的基本元素，在作品中无处不在。在有限的版面空间中，点可以用来点缀和装饰画面，增添细节之美。在版式的创作过程中，通过巧妙地安排大量的点元素，并以有序的方式排列组合这些点，可以形成密集的布局模式。这种排列不仅能够展现出视觉上的平衡感，还能营造出层次分明的视觉效果，给观者带来节奏感的心理体验，如图 5-25 ～图 5-30 所示。

图 5-25　密集点应用（一）

图 5-26　密集点应用（二）

图 5-27　聚焦点应用

图 5-28　分散点应用

图 5-29　自由点应用

图 5-30　点和面的应用

5.2 线

线是一种几何元素，具有位置、方向和长度，可以被视为点在移动后所形成的轨迹。与点主要强调其位置和聚集效果不同，线的特性在于方向性和外形轮廓。线在画面中的作用如图 5-31 和图 5-32 所示。

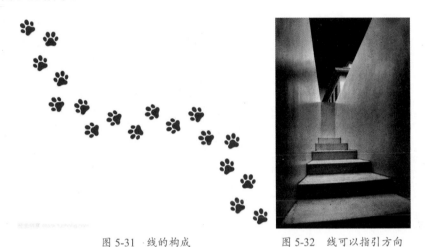

图 5-31　线的构成　　　　　　　图 5-32　线可以指引方向

▶▶ 5.2.1　线的概念

点在移动过程中形成了线。根据几何学的定义，线是没有粗细的，只有长度、方向和形状。然而，在视觉艺术表现中，情况有所不同。可以将各种相对细长且不倾向于形成面或点的形态视为线形。在视觉艺术中，线的形态和其所产生的效果是极为丰富和多样的，如图 5-33 ～图 5-35 所示。

图 5-33　线组成的文字（一）

图 5-34　线组成的文字（二）

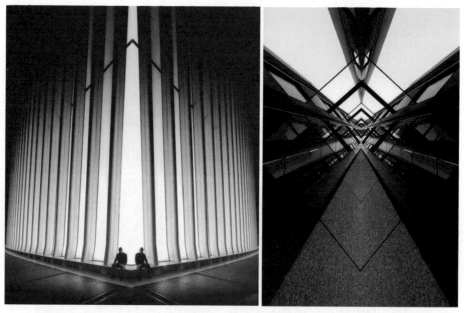

图 5-35　光影构成的透视线

▶▶ 5.2.2　线的分类

　　线在图形设计中可以根据其形态被分为规则形和不规则形，后者也被称作自由形态。基于形状的不同，线条可以划分为直线和曲线两大类。直线类中包括折线这样的分段直线形态，而曲线则涵盖弧线及各种不规则的自由曲线。

　　直线的形态相对简洁明了，而曲线的世界则更为丰富多彩。不同的曲线能够展现出截然不同的视觉效果和情感表达，设计师在使用曲线时需要特别注意它们之间意向的细微差别，如图 5-36 ～图 5-43 所示。

图 5-36　曲线让人心情愉悦　　　　图 5-37　直线让人心情敞亮

图 5-38　曲线与直线对比

图 5-39　密集点形成的线

图 5-40　密集线形成的图案　　　　　图 5-41　线条围成的形状

图 5-42　线条疏密形成空间　　　　　图 5-43　线条变化形成情节

▶▶ 5.2.3　线的表现方法及效果

　　线作为图形设计中的一个基本元素，其表现方法多样。使用工具绘制的线条通常给人以精确和规整的感觉，而徒手绘制的线条则显得自由、灵活且充满变化。不同工具绘制的线条具有不同的视觉效果，即使是同一工具，不同的使用方法也能创造出截然不同的线条效果。因此，设计师需要熟悉各种工具的表现效果，勇于尝试新的绘制方法，并能灵活应用于创作之中。

　　在绘画、雕刻、设计等造型艺术领域，线条是一个普遍而重要的构成要素。尤其在抽象艺术作品中，线条的作用尤为关键。线条是物体抽象化表现的有力手段，即使脱离了具体的形

状，线条本身也具备强大的表现力。设计师必须理解并体会线条的内在意向，才能在设计中恰当地运用它们。

　　线条的内在含义源自其自身的形态特征，这不是人为可以简单附加的，而是需要通过深刻的感受去理解。观察时不应带有预设的观念，而应倾听内心的感受。一般来说，直线显得简单直接，曲线则柔和婉转；粗线显得厚重有力，细线则显得轻薄柔弱。然而，线条的含义远不止于此。例如，用工具绘制的曲线与徒手绘制的曲线，其感觉就有很大的不同。

　　此外，形与形之间的相互接触或分离也能产生线的感觉。即便不直接绘制线条，我们也可以通过形状之间的互动间接创造出线的视觉效果。这种并非实际绘制出的线，虽然不是实体性的图形，但在我们的视觉中却有着不亚于实体线的表现力。我们将这种非实体却真实存在的线称为"消极的线"。在设计过程中，应该认真对待这种线条的表现作用，并有意识地创造和应用这种视觉效果，如图 5-44 ～图 5-56 所示。

图 5-44　线的不同表现

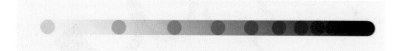

图 5-45　连续点变成线条

图 5-46　线的形态可产生柔美或刚硬

图 5-47　线可以引导视觉方向

图 5-48　线的粗细可产生远近关系

图 5-49　线可以用于版面内容分割

图 5-50　线在产品广告中的应用

图 5-51　横线代表安定、平静和寂静

图 5-52　竖线代表严肃、庄重和高耸

图 5-53　斜线代表运动和活力

图 5-54　曲线代表流动和张力

图 5-55　细线代表敏锐和秀气　　　　　图 5-56　粗线代表尺寸和力度

图 5-57　长线代表顺畅和流利　　　　　图 5-58　短线代表节奏和急促

5.3　面

　　画面上的"面"是指面积较大的块形，是相对于面积较小的点而言的，这是宏观和微观的概念，如图 5-59～图 5-63 所示。

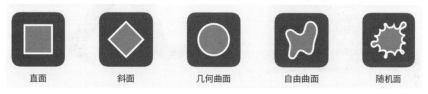

图 5-59　面的种类

图 5-60　平直的面　　　图 5-61　几何曲面　　　图 5-62　自由曲面　　　图 5-63　随机面

▶▶ 5.3.1 面的分类

面在图形设计中可以从外轮廓和填充效果两个维度进行分类。从外轮廓的角度来看，面可以分为抽象形态和具象形态。

抽象形态的面进一步分为几何形面和自由形面。几何形面以理性、简洁和有序为特征，通常基于数学原理和规则形状构建。自由形面表现为随意、多变并充满生命力，常常是手绘或更自由的创作形式。

具象形态的面涉及对人物、物体、自然景观等现实世界中的图像表现。这类面的表现效果会根据具体外形而有所不同，可以是对现实对象的直接描绘，也可以是经过艺术加工的图像。

无论是抽象还是具象的形态，面的外轮廓都是定义其视觉特性的关键因素，而填充效果（如实色填充、渐变、纹理等）则进一步丰富了面的视觉表达。设计师通过这些元素的组合，可以创造出具有特定情感和信息传递功能的图形设计作品，如图 5-64～图 5-67 所示。

图 5-64　面的填充效果

图 5-65　面的外轮廓效果

图 5-66　抽象面

图 5-67　具象面

　　在图形设计中，可以根据面的内部填充效果分为实面和虚面两种类型。实面是指由颜色填充的平面形状，它们给人一种充实的体量感，显得坚实和稳定。几何形状的实面具有整齐饱满的特点，给人以明确而有力的视觉印象。

　　虚面则表现为多种形式，包括由封闭线条形成的中空形状、开放线条构成的线群形状，以及点的聚集形成的形状等。对于由封闭线条形成的虚面而言，线条越细，面的视觉效果就显得越淡薄；相反，线条越粗，面的感觉就越强烈。开放线条群集所形成的面形和点聚集而成的面形通常给人的感觉较为薄弱，体量感不重，带有某种不确定性。

　　设计师通过理解和应用实面与虚面的特性，可以创造出具有丰富视觉层次和情感表达的作品，如图 5-68 ～图 5-71 所示。

图 5-68　实面

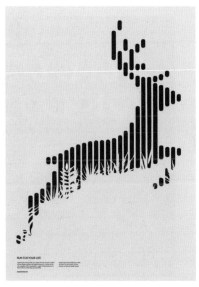

图 5-69　虚面

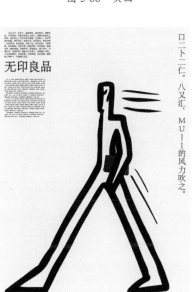

图 5-70　封闭线轮廓面

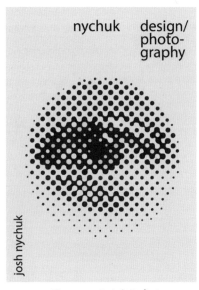

图 5-71　开放线轮廓面

5.3.2 面的表现效果

在图形设计中，面拥有丰富的表情和特征。这些表情主要受到面形轮廓和内部质感的影响。轮廓对于面的表情起着决定性作用，这与线所传达的意象紧密相关。例如，直线型轮廓展现出的是一种庄重、严肃和有力的视觉效果；几何曲线型轮廓则给人以饱满、圆润和张力的感觉；自由曲线型轮廓显得柔和、随性且富有变化。

面的内部质感，也是表现意象的重要方面，这通常由模仿的肌理效果所决定。不同的质感可以传达出柔软、粗糙、坚硬、细腻、光滑或蓬松等不同的触感和视觉感受。设计师通过对面形轮廓和内部质感的巧妙运用，可以创造出具有特定情感和意象的视觉作品，如图 5-72 ～ 图 5-78 所示。

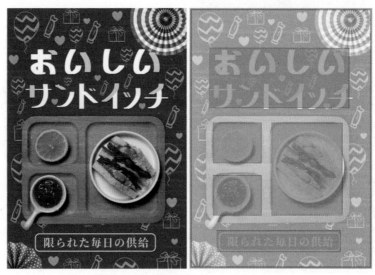

图 5-72　平直面代表稳重、安定和秩序

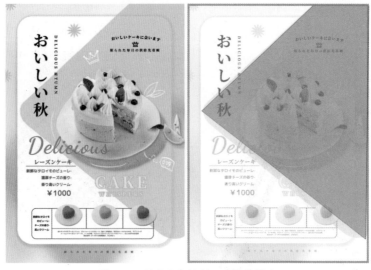

图 5-73　斜面代表锐利、明快和简洁

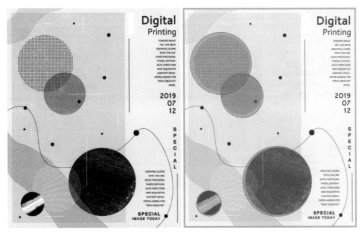

图 5-74　几何曲面代表完美、对称和亲近

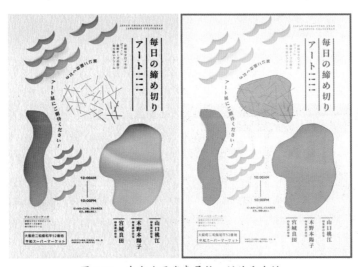

图 5-75　自由曲面代表柔软、活泼和个性

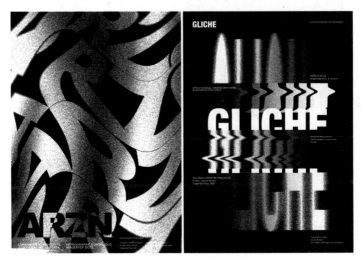

图 5-76　随机曲面代表偶然、自然和未知

图 5-77　面和点也可以相互转换

图 5-78　面和线也可以相互转换

点、线、面在图形设计中是基本的元素，它们之间可以相互转换。扩大点的范围可以变成面，将面缩小则可能转化为点；线如果延展至一定宽度，就可以表现为面，而缩短到一定程度则可能被视为点。多个点聚集在一起可以形成线，或者集合成面；一组密集的线也可以给人以面的感觉。在较大的面形旁边，一个小面形在视觉上可能会退化成一个点。因此，在设计中应该注意点、线、面之间的相对性和它们在构图中的对比效果，利用它们互相转化的特性来创造有趣的视觉效果。

点与点之间存在一种视觉上的吸引力，距离较近的点之间的引力会显得更强。当有两个大小不同的点时，较小的点似乎会被较大的点吸引。通过有规律地排列点，可以营造出线的感觉，甚至可能产生一定的方向性。

通过巧妙地排列点和线，可以表现出立体感和凹凸变化。现代印刷技术就是利用无数点的聚集来构成图像的，如果放大印刷品的影像，可以清晰地看到其中密布的点。点的密集程度不同，会造成颜色浓度的差异：点越密集，颜色看起来就越深；点越稀疏，颜色就显得越淡。

在图形设计中，单纯从形态的角度进行分类，可以归纳为点形、线形和面形的设计。这些元素之间的归属和对比关系决定了它们在设计中的转化和相互作用。

第6章
图案造型的配色设计

平面设计是将点、线、面等具象形态和抽象形态视觉语言要素，在二维平面内按照一定的构成美学原理进行合理的分解、组合、重构、变化，创造出新的视觉形象，培养设计者的创新思维能力。

6.1 平面设计配色概述

图 6-1　巴西设计师 Farkas Kiko 作品

色彩作为设计的第一视觉语言符合，与我们的生活有相当密切的关系。色彩会激发人们内心的情感，也会使人类的生活更丰富、更有深度。了解平面设计的配色，能让我们在艺术创作及设计中展现更加突出的造型魅力。平面设计配色能够利用人眼的生理缺陷而使彼此孤立的颜色不仅相互联系，而且能够相互丰富，如图 6-1 所示。

人们长期生活在色彩环境中，逐步对色彩产生兴趣，并产生了对色彩的审美意识。因此，自古人们就以美术、宗教、文学、哲学、音乐及诗歌等形式，用直接或间接的方法来赞美色彩，称颂色彩的美感及色彩的哲理作用，如图 6-2 和图 6-3 所示。在建筑、雕塑、绘画、工艺等领域都能直观地表现出色彩的美感，这是人们欣赏色彩美的直接手段。通过文学、哲学、音乐、诗歌等形式来赞美，是人们间接欣赏色彩美的主要方法。音韵可以促进感官深入体会色彩的意

境，使人们陶醉在美丽的世界里；诗文能使人产生联想，享受色彩的各种感受，沉浸在统一的感情境界中。例如，"日出江花红似火，春来江水绿如蓝""两个黄鹂鸣翠柳，一行白鹭上青天""日色冷青松，空翠湿人衣"等诗句所表现的意境，都是作者运用了色彩视觉的特殊作用，以及它们的审美特征，使诗句更能表达作者的思想感情，也有助于人们对诗意的理解和分析。

图 6-2　色彩的美感（音乐）　　　　　　　　图 6-3　色彩的美感（和谐）

　　色彩既是一种感受，又是一种信息。在我们生活的这个多姿多彩的世界里，随着精神生活和物质生活水平的不断提高，人们不仅追求色彩应用的美化，同时更注重色彩应用的科学化，色彩艺术成为人们生活的重要组成部分，色彩科学也渗透人们生产、生活的各个领域。

　　在视觉艺术中，色彩作为给人第一视觉印象的艺术魅力非常持久，常常具有先声夺人的力量。当我们漫步在繁华的大街上、畅游在浩瀚的大海里或在商场里面对琳琅满目充满现代气息的商品包装时，无论它们的形态怎样变化，人们观察物体时，视觉神经首先对色彩的反应最快，其次是对形状，最后才是对物体表面的质感和细节产生反应，如图 6-4 所示，所以，在实用美术中常有"远看色彩近看花、先看颜色后看花、七分颜色三分花"的说法。这句话生动地说明了色彩在艺术设计中的重要意义。随着时代的进步，人们将越来越追求色彩的美感。色彩美已成为人们在精神和物质上的一种享受。因此，艺术家总是运用色彩在设计作品时赋予其特定的情感和内涵。

　　笔者认为视觉艺术的某一要素，如线条、色彩、形式、材质、空间等都具有自身的表现力，从而独立于世界表象的任何关系之外。对抽象的视觉要素的组合和规划，可以创造崭新的艺术作品，如图 6-5 和图 6-6 所示。

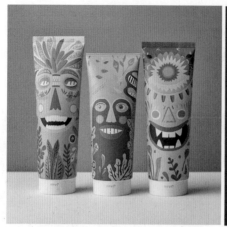

图 6-4　色彩在包装中美的体现

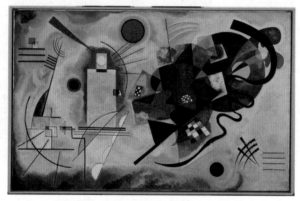
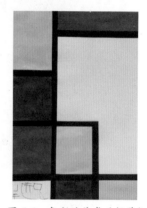

图 6-5　色彩的美感（音乐）　　　　　　　图 6-6　色彩的美感（哲学）

　　平面设计的配色指南秉承了"平面构成"的基本概念，是以色彩的物理和生物学原理为基础，研究色彩的本质、色彩相互作用规律、色彩组合规律的基础学科。平面设计配色的基本目的是通过科学而系统的色彩训练，培养对色彩的感性和理性认识，并运用色彩规律创造出新的理想的色彩效果和视觉形式，为实际设计和创作活动奠定坚实的基础，如图 6-7 和图 6-8 所示。

图 6-7　色彩构成作品一　　　　　　　图 6-8　色彩构成作品二

6.2 图形设计色彩属性

本节介绍色彩的基本构成要素，明确色彩之间的关系，掌握色彩在平面构成中的表达。

▶▶ 6.2.1 色相

色相是指色彩的相貌。在可见光中不同的波长有不同的色彩显现，也是颜色之间相互区分的表象特征。按波长与频率顺序命名的是红、橙、黄、绿、青、紫色彩，如图 6-9 和图 6-10 所示，也体现了色彩调和性的变化秩序。

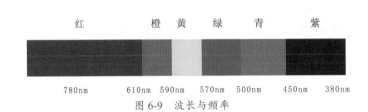

| 红 | | 橙 黄 绿 青 | 紫 |

| 780nm | | 610nm 590nm 570nm 500nm 450nm | 380nm |

图 6-9 波长与频率

图 6-10 波长与频率的范例

▶▶ 6.2.2 明度

明度是色彩的明暗程度。色彩的明度可以从两个方面来理解。一种是同一色彩由于外界不同强弱的光照射而产生不同的明度，如图 6-11 所示，或者是同一色彩加入黑、白、灰等不同明度的无彩色，改变明度但不改变色相。色彩的明度用黑白来表示，越接近白色，明度越高，越接近黑色，明度越低，靠近白色的部分称为亮灰色；靠近黑色的部分称为深灰色，如图 6-12 所示。第二种是各种颜色本身存在不同的明度差异。例如，光谱上的色彩，黄色明度最高，紫色最低。如果将有彩色和无彩色的明度划分为一个等级，其明度值分别如下：白色为 10，黄色为 9，橙色为 8，红色和绿色为 6，蓝色为 4，紫色为 3，黑色为 0。从十二色环看三对补色的明度比值如下：黄与紫 3 : 1，橙与蓝 2 : 1，红与绿 1 : 1。

图 6-11 同一色的不同明度

图 6-12 不同明度的无色彩

▶▶ 6.2.3　纯度

纯度是指色彩的纯净度和饱和度。不同的色相具有不同的纯度，如图 6-13 所示，同一色相的纯度也会有所不同，如图 6-14 所示。改变色彩的纯净度也可以从两方面来解释。一种是加入不同明度的黑白灰，降低其纯度而不改变色相；另一种是加入其他色彩，改变了明度，同时也降低了纯度。

图 6-13　不同色相的不同纯度　　　　图 6-14　同一色相的不同纯度

▶▶ 6.2.4　色彩三属性的相互关系

色彩的色相、明度、纯度都是人在观察色彩时的视觉心理量，是人们的主观色彩感觉。这三个属性在某种意义上是相互独立的，不能单独存在。它们之间的变化是相互联系、相互影响的。其中，色相和纯度又称为色度，彩色物体既有色度又有明度，消色物体（又称作非彩色物体）只有明度没有色度，如图 6-15 所示。

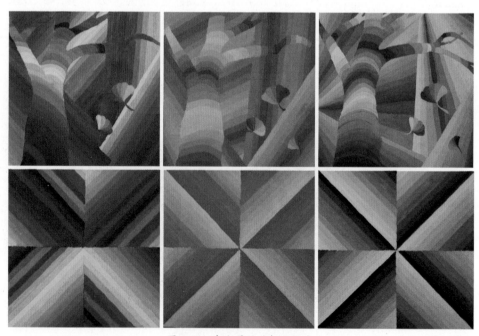

图 6-15　色彩属性的相互联系

一般来说，只有在明度适中的情况下，色彩的饱和度才最大。在某种色料中加入白色可提高其明度，加入黑色会降低其明度。随着白色或黑色的增加，在颜色明度改变的同时，颜色的纯度也会变化，白量或黑量越多，纯度越小。当颜色的明度趋于极大或极小时，这种颜色将接近白色或黑色，纯度也就趋于 0 而无法分辨了。

色彩的明度随色相而变，即使不同色相发出的光线能量相同，不同色相的明度也是不同的。常见色相的明度由大到小排列的顺序是黄、橙、绿、青、红、蓝、紫。

色彩的色相与纯度也互为联系。

色彩的色相、明度和纯度只有在照明亮度适中的时候才能充分体现出来。

6.3　色彩的对比

一般来说，色彩都不是孤立存在的。两种或多种颜色并置在一起，色与色之间就会通过比较显现出差异来，如明暗、鲜灰等。在视场中，相邻区域不同色彩的相互影响而呈现出的一种色彩差别现象称为色彩对比。在平面设计中，只有通过色彩的对比才会产生不同美感的视觉效果。色彩对比有同时对比和连续对比两种情形。

在同一画面并置的两个或两个以上的颜色比较，这种对比称为同时对比。同时对比最显著的特征是并置的双方都会把对方推向自己的补色；在相同色相中，置于补色当中的色彩看起来更鲜艳。

在不同的画面或不同的地点，需间隔一段时间才能先后看到的两种颜色产生的色彩比较称为连续对比。

▶ 6.3.1　色彩三属性的相互关系

由色相差别形成的色彩对比现象，称为色相对比，如图 6-16 所示。

▶ 6.3.2　同类色对比

最简单的色彩组合是单色性的色彩组合方式，这是一种整个画面只使用单一色调的配色方法，在自然界中随处可见，如图 6-17 所示。同类色对比的画面容易和谐统一，具有单纯、柔和、高雅、文静、朴实、稳重等视觉效果，是一种优雅的配色。

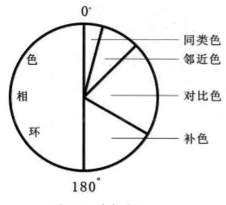

图 6-16　色相对比

图 6-17　同类色对比

▶▶ 6.3.3　邻近色对比

邻近色对比也称为近似色或类似色的对比，是指对比两色的相隔距离在色环上所处角度为45°时的对比。这种对比的色彩在色环上常处于相互毗邻的状态，因此，两色既有差异，又有联系。邻近色对比较活泼且较单纯、柔和，在整体上形成了有变化又很统一的色彩魅力，具有丰富的情感表现力，在实际运用中是最容易单配、最能出效果的色彩对比类型，如图6-18所示。

图6-18　邻近色对比

▶▶ 6.3.4　对比色对比

对比色对比是指色环上所处角度为120°～150°的色彩之间的对比。它们的对比关系相对补色的对比略显柔和，同时又不失色彩的明快和亮丽。对比色组合具有一种很强烈的冲突感并能产生一种色彩移动的感觉。例如，在大自然中经常看到橙色的果实与绿色的树木、紫色的花与绿色的叶，它们的色彩搭配都具有既明快又自然的视觉效果，如图6-19所示。

图6-19　对比色对比

▶▶ 6.3.5　补色对比

补色对比是指色环上处于180°相对位置的补色对之间的对比。这两种色彩的距离最远，是色彩对比的极限，对比最为强烈，如图6-20所示。

图6-20　补色对比

<p align="center">图 6-20　补色对比（续）</p>

例如，当红色与绿色并置时，一方面，红色的会更红，绿色的会更绿，所以，对比效果十分强烈、鲜明；另一方面，生理综合的结果使得两色又会主动混合而呈现一种近似于黑色的深灰色。

▶▶ 6.3.6　明度对比

色彩的明度对比分为 3 种对比关系：明度差在 3 个级数差之内的为明度弱对比；在 3 ～ 5 个等级差之内的为明度中对比；在 5 个等级差以上的为明度强对比，如图 6-21 所示。

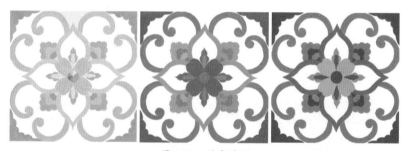

<p align="center">图 6-21　明度对比</p>

▶▶ 6.3.7　纯度对比

将不同纯度的色彩并置，使鲜色更鲜、浊色更浊的对比方法称为纯度对比，如图 6-22 ～ 图 6-25 所示。

<p align="center">图 6-22　鲜强对比　　　　　图 6-23　鲜弱对比</p>

图 6-24　中强对比　　　　　　图 6-25　浊弱对比

▶▶ 6.3.8　色彩对比与面积、形状、位置和空间的关系

图 6-26　色彩的对比效果

在同一视场中的两种或两种以上颜色共存，各色在画面中所占面积、形状、位置、空间不同会显示出色量的差别关系，从而体现出色彩的对比效果，如图 6-26 所示。

两种或两种以上的颜色同在一幅画面中，它们必定存在面积比例的关系，当面积比例发生改变时，同时也会带来相应的色相、明度和纯度的改变。色彩学家基于颜色与面积关系的变化，做了许多实验，结果表明：色彩面积越大，越能使色彩充分表现其明度和纯度的真实面貌；面积越小，越容易形成视觉上的辨别异常，如图 6-27 所示。

图 6-27　两种或两种以上的颜色对比

色彩的面积与其形状和位置是同时出现的，因此，色彩的面积、形状、位置在色彩对比中，都是具有较大影响的因素。

在面积对比中，当两种颜色面积相等时，色彩对比强烈；随着一方的面积增大，另一方的力量就会被削弱，整体的色彩对比就随之减弱；当一方面积扩大到足以控制整个画面色调时，另一方的色彩就成为这一色调的点缀，如图 6-28 所示。

图 6-28　面积对比

6.4　色彩的调和

色彩调和是指两种或多种颜色统一而协调地组合在一起，能使人产生愉快并能满足人的视觉需求和心理平衡的色彩搭配关系。如果说色彩的对比是寻求色与色的差别，那么色彩的调和则是为了达到色与色的关联，追求色彩多样的统一。

1. 同一调和

在明度、色相、纯度 3 种属性中有一种要素完全相同，变化其他要素，被称为单性同一调和；在 3 种属性中有两种相同，便称其为双性同一调和，如图 6-29 所示。

图 6-29　同一调和

2. 近似调和

在色相、明度、纯度中有某种要素近似，变化其他要素，称为近似调和，如图 6-30 所示。

图 6-30　近似调和

在平面构成的各种要素中，色彩也许是最关键的一个要素。在平面构成中，色彩往往具有更直观和更强烈的作用，是具有视觉艺术美感的重要手段之一，如图 6-31 所示。

图 6-31　平面构成中的色彩表达

6.5　以色相为依据的配色方案

色调配色涵盖所有的配色，但在"同一""类似"与"对比"的配色三要领上，纯粹以"纯色"为主的"色相"配色也可遵照此方法搭配不同的色彩。

所谓"单一"或"同一"色相的配色，即指相同的颜色在一起的配色，如图 6-32 所示。以一个人穿衣为例，红色的旗袍、红色的耳环、红色的高跟鞋、红色的手镯、红色的手表能搭配，便是"单一色相配色法"；蓝色运动衫配上蓝色的球鞋、球袜、球帽等也是一种单一色相的配色法。

第二种配色法称为"类似色相配色法"，即指色环中的相类似或相邻的两个或两个以上的配色搭配在一起的配色，如图 6-33 所示。例如，黄色、橙黄色、橙色的组合，紫色、紫红色的组合等都是类似色配色。它们的特性都极相似，但稍有不同，和单一色相的"单一"完全不同。类似色相的配色在大自然里也可以发现，如春天树丛里的绿叶，有嫩绿，有净绿，有鲜绿，有黄绿，有墨绿，都是类似色相的自然造化；秋天的景象更接近这种事实，如橙色、橙黄、橙红、褐黄、黄色等的叶丛，远望像织布机上的织锦，显现出一种华丽之美。

图 6-32　单一色的配色

第三种配色法称为"对比色相配色法"，是指在色环中，通过色环圆心的直径两端或较远位置的色彩搭配，如图 6-34 所示。

对比色相是差异最大的两色组合，最常见的有红绿、蓝橙、黄紫等。它的对比性最强，应用在广告宣传制作中最为普遍。欧普艺术家最常用补色对比制作画面，现时的商标图案设计的色彩表示，也大量使用补色效果。

图 6-33　类似色相配色

图 6-34　最常见的三对补色

色相对比尚有以温度感觉为主的配色，如寒色系的蓝色及暖色系的红色搭配称为寒暖对比，如图 6-35 所示。最常见的如各国国旗、运动服装与运动器材及民俗工艺品，如图 6-36 所示。在色环中，蓝色（或青色）为寒色的代表，因为它有寒冷的感觉；红、橙、黄为暖色的代表，因为它们给人温暖感，特别是红色，可以和炽热的火焰产生联想。寒暖对比和补色对比虽然同属色相对比，但在对比感觉上，寒暖对比较强调各自的冷暖特性，而补色对比则侧重于两色之间的相互辉映，彼此在视觉效应上互为补足而达到平衡及协调的效果。

图 6-35　寒暖对比芬兰设计师 Annkua 的作品

在寒暖对比中，蓝橙对比又属于补色对比，兼具两种对比的特性。无云的晴天配上红橙橙的柑橘，是令人印象深刻的蓝橙补色对比。色环中介于寒色系的蓝色与暖色系的红、橙、黄三色之间的绿色与紫色，因为具有既寒又暖，不寒不暖的中性温度，所以，色彩学家称之为中性色相。将紫色与绿色搭配在一起，即为中性色搭配法，如图6-37所示。

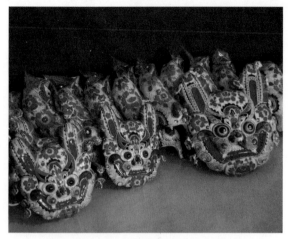

图6-36　民俗艺术中使用的对比色相效果　　　　　　　　　　图6-37　中性色

色相对比除上述"补色""寒暖色"及"中性色"的只限于两色之间的对比之外，还有三色、四色、五色、六色、八色，甚至多色及全色环对比。

在色环中呈等边三角形或等腰三角形的3个色相搭配在一起时，称之为"三对色色相配色"，如图6-38所示。常见的三色对比有色料三原色中的红（赤）、黄、蓝（青）三色配色，以及色光三原色的橙、绿、紫三色配色，它们在色环中多半呈等边三角形。以红、黄、蓝三色搭配最成功的是荷兰画家蒙德里安的方块抽象画。他以黑白的经纬线分割画面成面积不等的方块，以红、黄、蓝三色填入方块中，造成一种强烈的对比照应，通过对色块面积的大小调整，而产生平衡感。另有一种等腰的三色相配色，如以红色为主，则对面绿色补色两旁所有等距的任何两个色相，均属于这种等腰的三色相配色，如红色配上黄绿色及蓝绿色、紫色配上橙黄色及绿黄色等，它们虽不是等边三角形，但同样具有调和的因子。

在色环中呈正三角形的顶端各色，有红、黄、蓝及紫、绿、橙两组各为三对色的三个色相。蒙德里安正是以色料三原色中的红、黄、蓝架构成优美的抽象画的，如图6-39所示。

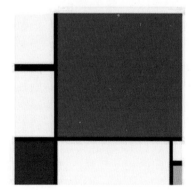

图6-38　三对色色相配色　　　　　　　　　　图6-39　蒙德里安作品

6.6 以明度为依据的配色方案

根据明度的对比差异，可将明度分为高明度、中明度及低明度三阶，其配色有高明度配高明度、高明度配中明度、高明度配低明度、中明度配中明度、中明度配低明度及低明度配低明度 6 种。其中，高明度配高明度、中明度配中明度及低明度配低明度都属于"同一明度"配色法，重点是将同一明度相聚，使其造成调和感。高明度配高明度有一种轻而淡、浮动而飘逸之感，在女性化妆品及有柔性要求的产品设计上常会使用这种配色。低明度配低明度则注重幽暗，较偏向男性化的性格特征。

高明度配低明度的结果差异性最大。例如，交通标志及放射线、毒药及危险区的色彩标志都使用黄配黑这种配色，目的在于使人清楚分辨图示内容，不会混淆含糊，以避免发生意外。可对各配色进行比较，如图 6-40 所示。

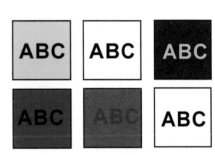

图 6-40 明度色比较

各配色只有黄配黑及白配黑的"明视度"最高。

中间明度的色彩若与高明的配色组合，则整体感觉会因"群化"作用而偏向明亮感；中间明度的色彩若和低明度配色组合，则整体感也和低明度的特性相似。

6.7 以色调为依据的配色方案

通常配色有三种方法，其一为"同一色调"配色，其二为"类似色调"配色，其三为"对比色调"配色。

所谓"同一色调"配色，是指将相同的色调搭配在一起，于是便形成了"同一"或"统一"调和因子的色调群。例如，将活泼的色调（即纯色调）放在一起时便产生"同一种活泼感"。这种色调之所以调和，是因为其中的每种颜色都具有"活泼的"或"纯粹色"的"共同"特性。中国传统配色中这种例子有很多，例如，民间美术中的剪纸（如图 6-41 所示）、版画，以及景泰蓝、戏剧服饰、庙宇建筑涂饰等，多半以纯色调搭配，采用的是"纯色的统一色调搭配法"。

图 6-41 剪纸的色调搭配

所谓"类似色调"配色，是指以色调配置图中相邻或相近的两个或两个以上色调搭配在一起的配色。类似色调的特点在于它们之间存在着微妙的差异，相比于单一色调，它们呈现出更多的变化，不易产生呆滞之感，且有一种相似的调和感。譬如，淡绿色、淡蓝色、淡黄色、淡紫色等组合在一起，便有一种"浑然"的浅浅之感，因此容易调和。

所谓"对比色调配色法"，是指相隔较远的两个或两个以上的色调搭配在一起的配色。对比色调因为色彩的特性的极端差异，造成鲜明的视觉对比，有一种"相印"或"相拒"的力量使之平衡，因而产生"对比调和"之感。

在使用对比色调配色法时，应注意色调的面积比例。换句话说，不同色调会因不同时、地、对象而产生不同的大小空间的视觉印象。恰当选用对比的色调，才不致因对比的差异产生不安感。

6.8 以自然色为依据的配色方案

许多色彩艺术家长期致力于对大自然的研究，探索着自然色彩美的规律。

从江河湖海到田园山川，从晨午暮夜到春夏秋冬，从风霜雨雪到冰雾雹露，从飞禽走兽到鱼贝昆虫，从宏观宇宙到微观原子……浩瀚的大自然五光十色、变幻无穷，色彩设计师深入大自然，从取之不尽、用之不竭的大自然中捕捉灵感，开拓新的色彩思路。

自然色彩是如何进行分解和提炼的呢？一是用目测的方法，先分解自然景物色彩总的倾向，然后把它们归纳为最主要的几个颜色，同时测出各色的比例和位置。二是把自然景物拍成图片，用目测归纳提炼几个主要颜色，绘制成归纳的比例和组合关系的色标。无穷无尽的大自然色彩给设计新的灵感、新的色彩灵感又必将配出更新更美的图案，如图 6-42 和图 6-43所示。

图 6-42　自然色采集　　　　　　　　图 6-43　以自然色为依据的配色

6.9 以绘画为依据的配色方案

中华民族的优秀文化遗产中有许多色彩装饰作品是我们学习的典范，同样国外的绘画艺术和装饰艺术也有许多值得我们学习和借鉴之处。从古典色彩到印象派色彩，从蒙德里安的冷抽象到

康定斯基的热抽象……如果深入研究它们的配色规律，必定会丰富我们的配色方法和手段。

19 世纪以来的印象派画家开始对光与色彩进行研究，他们强调色调本身的表现价值，如梵高充满生命力的黄色调（见图 6-44 和图 6-45）、高更的互补色彩（见图 6-46 和图 6-47）、马蒂斯的抒情色彩、康定斯基的热抽象艺术、蒙德里安的冷抽象艺术等，都巧妙地借助色彩传达了各种不同的精神境界。

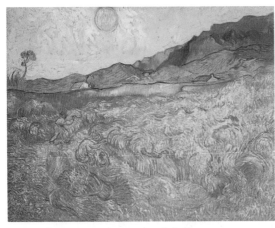

图 6-44　梵高作品

图 6-45　以梵高绘画作品为依据的配色

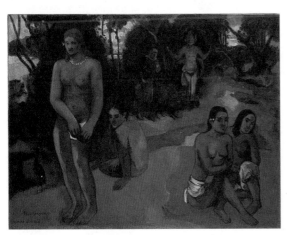

图 6-46　高更作品

图 6-47　以高更绘画作品为依据的配色

6.10　以中国民间艺术为依据的配色方案

民间色彩艺术广泛流传于民间，具有鲜明的民族风格和地方特色。由于各民族、各地区人民的生活方式、风俗习惯、宗教信仰、自然环境不同，其形成的色彩艺术风格和审美也不一样。我国民间色彩艺术中，常运用黄、绿、黄紫、蓝、青、桃红、黑、白等众多颜色，色彩鲜明，装饰性强。

民间年画的用色注重强烈的对比，以高纯度的红、绿对比的暖色调为主，注重远距离效果，适应春节的喜庆需要。

　　民间布贴多用红、黄、蓝、绿等饱和色，底布以黑色、深蓝色为主，拼贴的布贴色彩对比强烈，朴实而浓艳，在实用上耐磨耐洗，在大自然色彩的烘托下更显艳丽。

　　除民间年画、布贴外，民间色彩艺术品种还有很多，如民族服饰、民间染织绣、民间美术、民间文娱用品等。

　　图 6-48 ～图 6-57 所示为民间艺术配色欣赏。

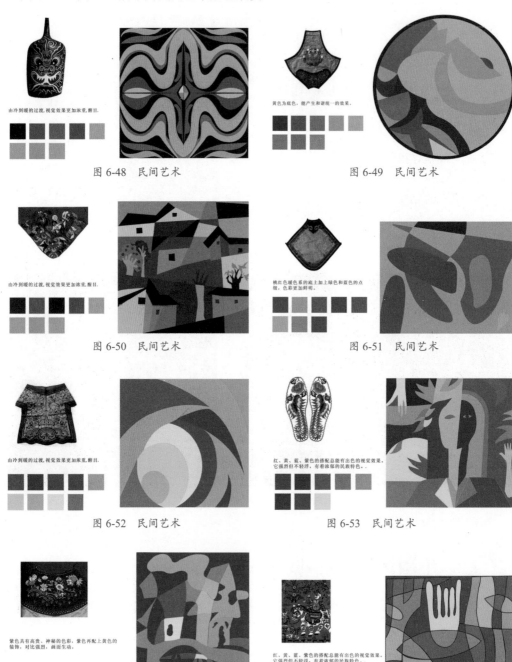

图 6-48　民间艺术　　　　　　　　　　　　　　　图 6-49　民间艺术

图 6-50　民间艺术　　　　　　　　　　　　　　　图 6-51　民间艺术

图 6-52　民间艺术　　　　　　　　　　　　　　　图 6-53　民间艺术

图 6-54　民间艺术　　　　　　　　　　　　　　　图 6-55　民间艺术

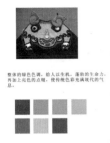
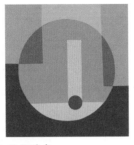
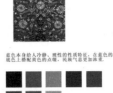

整体的绿色色调，给人以生机、蓬勃的生命力，再加上亮色的点缀，使传统色光充满现代的气息。

蓝色本身给人冷静、理性的性质特征，在蓝色的底色上搭配黄色的点缀，民族气息更加浓重。

图 6-56 民间艺术　　　　　　　　图 6-57 民间艺术

6.11 **平面设计配色的采集和重构**

色彩的采集是寻找源泉，寻找美妙的色彩搭配，重构是将采集的色彩再利用、再创造的过程，也就是将自然界的色彩由人工组织过的色彩进行分析、采集、归纳、重组的过程。一方面是分析色彩组成的色性和构成形式，保持原来的主要色彩关系与色块面积比例关系，保持主色调、主意象的精神特征，以及色彩气氛与整体的风格；另一方面是打破原来色彩形象的组织结构，在重新组织色彩形象时，注入自己的表现意念，构成新的形象、新的色彩形式。

色彩的采集与重构是艺术加工提炼的重要方法，是对原有色彩的创新，体现出人对色彩的追求，反映出现代色彩审美意识和意念。

▶▶ **6.11.1 采集色彩**

1. 对自然色的采集

大自然有着丰富多彩、变幻无穷、迷人的色彩，是取之不尽、用之不尽的宝库。从晨午暮夜到春夏秋冬的交替，从江河湖海到田园山川，从飞禽走兽到花鸟鱼虫……浩瀚的大自然向我们展示着丰实、迷人、令人感动的色彩。我们从大自然的宝库中捕捉艺术的灵感，吸收更多的养分，寻找新的色彩思路，如图 6-58 所示。

图 6-58 自然色的采集

2. 对传统艺术色彩的采集

悠久的人类文明创造了灿烂的艺术和文化，从新石器时代的彩陶到以后的青铜器、漆器、石窟艺术、唐三彩、陶俑、丝绸等。这些文化瑰宝都有着自己典型的艺术风格，都以独特的色彩风格启迪着人们的心灵，如图 6-59 所示。

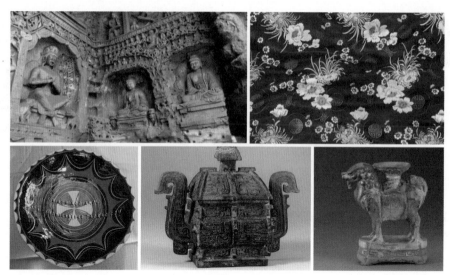

图 6-59 对传统艺术色彩的采集

3. 对民间色彩的采集

由于各民族的生活方式、风俗习惯、自然环境等不同，所形成的色彩艺术风格和审美都有差异。版画、年画、剪纸、皮影、布偶玩具、刺绣等民间作品，多用红、绿、蓝、紫、黄、青、桃红、黑、白等色，色彩鲜明，装饰性强。这些作品都流露着浓厚、淳朴的乡土气息，寄托着真实淳朴的感情，如图 6-60 所示。

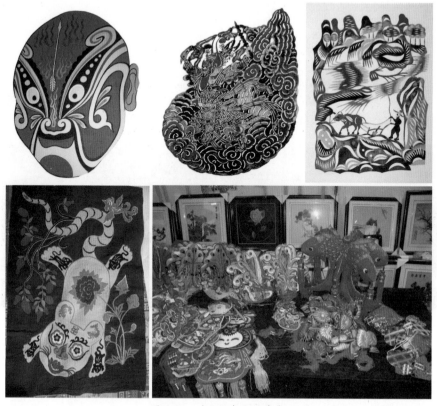

图 6-60 对民间色彩的采集

4. 对相关色彩艺术的采集

视觉艺术是可以相互感染、相互影响的。我国优秀的文化遗产中有我们学习的典范，国外的绘画艺术和装饰艺术也有许多值得我们学习和借鉴的地方。从这些丰富和有个性魅力的色彩中，我们深入分析研究它们的配色规律，必定会丰富我们的配色方法和手段，并激发学习色彩的灵感。

5. 对图片色的采集

图片色是指各类色彩印刷品上好的摄影色彩与好的设计色彩。图片内容包括繁华的都市夜景、平静的湖水、红花绿叶、现代建筑物、历史悠久的古城墙、古村庄等。图片的内容可以包揽世界上一切美好的景象，不管它的形式和内容怎样，只要色彩漂亮，就值得借鉴，作为采集对象，如图 6-61 所示。

图 6-61　对图片色的采集

▶▶ 6.11.2　采集色的重构

重构是将原来物象中的美及新鲜的色彩元素注入到新的组织结构中，使之产生新的色彩形象。

1. 整体色按比例重构

整体色按比例重构是指将色彩对象完整地采集下来，按照原来色彩的比例及色彩面积的比例，做出相应的色标，按比例运用在新的画面之中。这种重构的特点是主色点不变，原物象的整体风格不变。

2. 整体色不按比例重构

整体色不按比例重构是指将色彩对象完整地采集下来，选择典型的、有代表性的色彩，不按比例重构。这种重构的特点是既有原来的物象的色彩感觉，又有一种新鲜的感觉。由于比例

不受限制，可将不同面积大小的代表色作为主色调。

3. 部分色的重构

部分色的重构是指从采集后的色标中选择需要的色彩进行重构，可选某个局部色调，也可抽取部分色，其特点是更简约、概括，既有原来物象的影子，又更加自由、灵活。

4. 形、色同时重构

形、色同时重构是根据采集对象的形、色特征，经过对形的概括、抽象的构成，在画面中重新组织的构成形式。这种方法效果较好，更能突出整体特征。

5. 色彩情调的重构

色彩情调的重构意味着根据原始对象的色彩情感和风格进行"神似"的再创造，重新组织后的色彩关系和原物象非常接近，尽量保持原色彩的意境。这种方法需要作者对色彩有深刻的理解和认识，才能使重构后的色彩更具感染力。